DVD와 함께하는

가장 빠르게
무엇이든 그릴 수 있는

애니메이션 캐릭터
작화 기술

저자 무로이 야스오 **번역** 김재훈

YoungJin.com **Y.**
영진닷컴

애니메이션 캐릭터 작화 기술

DVD VIDEO TUSKI ANIME SHIJYUKURYUU SAISOKU DE
NANDEMO EGAKERU YOUNI NARU CHARACTER SAKUGA NO GIJYUTSU
ⓒ X-Knowledge Co., Ltd. 2016
Originally published in Japan in 2016 by X-Knowledge Co., Ltd.
Korean translation rights arranged through AMO Agency SEOUL

독자님의 의견을 받습니다.
이 책을 구입한 독자님은 영진닷컴의 가장 중요한 비평가이자 조언가입니다. 저희 책의 장점과 문제점이 무엇인지,
어떤 책이 출판되기를 바라는지, 책을 더욱 알차게 꾸밀 수 있는 아이디어가 있으면 이메일, 또는 우편으로 연락주시기
바랍니다. 의견을 주실 때에는 책 제목 및 독자님의 성함과 연락처(전화번호나 이메일)를 꼭 남겨 주시기 바랍니다.
독자님의 의견에 대해 바로 답변을 드리고, 또 독자님의 의견을 다음 책에 충분히 반영하도록 늘 노력하겠습니다.

ISBN 978-89-314-5971-5

파본이나 잘못된 도서는 구입처에서 교환 및 환불해 드립니다.

이메일 support@youngjin.com
주소 (우)08512 서울시 금천구 디지털로9길 32 갑을그레이트밸리 B동 10F

저자 무로이 야스오 | **번역** 김재훈 | **DVD 번역** 양기석 | **책임** 김태경 | **진행** 성민 | **디자인·편집** 김소연
영업 박준용, 임용수, 김도현, 이윤철 | **마케팅** 이승희, 김근주, 조민영, 김도연, 김민지, 김진희, 이현아
제작 황장협 | **인쇄** 제이엠프린팅

좋은 그림을 모사하면 실력이 좋아진다!!

저는 19살이 된 2000년 가을, 대학교 1학년부터 본격적으로 그림을 시작했습니다. 당시는 무조건 '애니메이션을 만들고 싶다!'라는 생각뿐이었습니다.

하지만, 그때까지 학교 미술 시간 이외에는 제대로 그림을 그려본 적이 없었습니다. 아무것도 그릴 수 없는 상태였지만, 일단 직접 애니메이션을 만들어 보려고 당시 좋아했던 『신세기 에반게리온』의 기획서를 보면서 캐릭터를 막연히 따라 그렸습니다(오른쪽 페이지①).

이후에 몇 편의 애니메이션을 제작하는 동안 좀 더 보기 좋은 그림을 그리고 싶어서, 정확하게 모사하는 연습을 시작했습니다(이때는 『발키리 프로파일』의 캐릭터를 따라 그렸습니다). 점차 형태가 잡혔고, 실력도 체감할 수 있을 정도로 눈에 띄게 향상되었습니다(오른쪽 페이지②).

모사를 계속하다 보면 원본의 형태는 그릴 수 있지만 아무래도 모호한 부분이 생깁니다. 이번에는 그런 약점을 보강하려고 실물을 선화로 옮겨 그리는 연습을 반복했습니다. 그러자 생생한 인물 표현이 가능해졌습니다.

학생 시절에는 「자작 애니메이션 만들기」, 「좋은 그림을 모사하기」, 「실물을 선화로 그리기」라는 트라이앵글을 반복해 실력이 극적으로 향상되었고, 시작해서 불과 3년 만에 스튜디오 지브리의 입사 시험에 합격했습니다. 프로가 되고 나서도 완전히 같은 접근 방식으로 「실무」, 「선배들의 기술 흡수」, 「실물 관찰」이라는 새로운 트라이앵글을 반복하면서 성장의 기초를 닦았습니다. 그 뒤에 애니메이터로서 다양한 현장으로 경험을 쌓고, 2013년에 프로의 기술을 많은 사람에게 전할 수 있는 「애니메이션 사설학원」이라는 수업을 개설했습니다.

이 책은 「애니메이터의 경험」과 수업을 진행하면서 키운 노하우를 정리한 것입니다.
애니메이터뿐만 아니라 만화가, 일러스트레이터 등 그림에 관련된 모든 분, 또는 취미지만 잘 그리고 싶은 분의 창작 활동에 도움이 되었으면 합니다.

2017년 11월
무로이 야스오

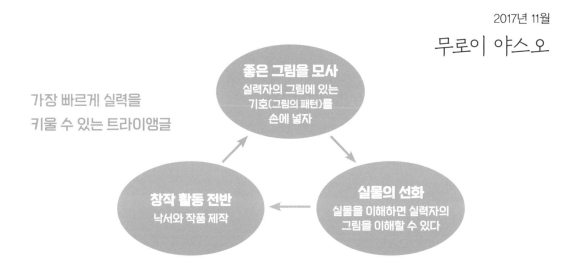

가장 빠르게 실력을
키울 수 있는 트라이앵글

좋은 그림을 모사
실력자의 그림에 있는
기호(그림의 패턴)를
손에 넣자

실물의 선화
실물을 이해하면 실력자의
그림을 이해할 수 있다

창작 활동 전반
낙서와 작품 제작

① 2000년 가을 무렵에 그린 그림　　의식적으로 모사를 연습하기 전의 그림

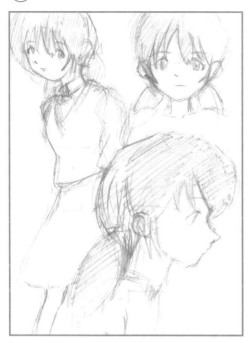

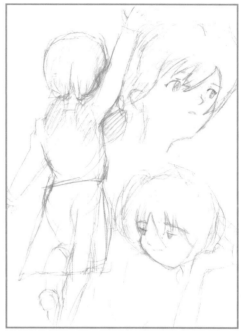

② 2002년 여름 무렵에 그린 그림　　①에서 약 2년이 지난 뒤에 그린 자작 애니메이션 캐릭터 소개

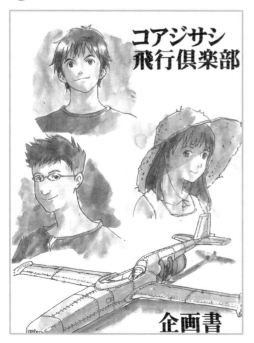

コアジサシ
飛行倶楽部

企画書

シホ　15歳　女

コウタの幼なじみ。
はじめ、提案に乗り気では
なかったが共に活動してる間に
ヒコウキの構造に興味を持ち、
設計図を作成することになる。

性格は、三人のなかで
一番大人びている。
コウタ、タダシの無茶な行動をいつも
温かく見守っている。

友達の女子と群れるタイプではなく
少しアウトローなところもある。
得意科目　数学　理科

Part 1

그림을 막 시작하는 사람에게 필요한 준비

그림을 그리는 능력은 타고나는 센스와 감각으로 정해진다고 생각하기 쉽습니다. 그러나 사람의 얼굴과 몸에 나타나는 비율(사람에 따라 체격 차이가 있다)은 기본적으로 모든 인간에게 해당합니다. 이것을 배우면 센스와 감각에 의지하지 않고 얼굴과 몸을 정확하게 그릴 수 있게 됩니다.

인체 각 부위의 비율과 위치 관계를 파악해서 그리면, 빠르고 정확하게 그리는 기술을 확실하게 익힐 수 있습니다. Part 1은 대단히 기본적인 내용으로 꼭 참고하기 바랍니다.

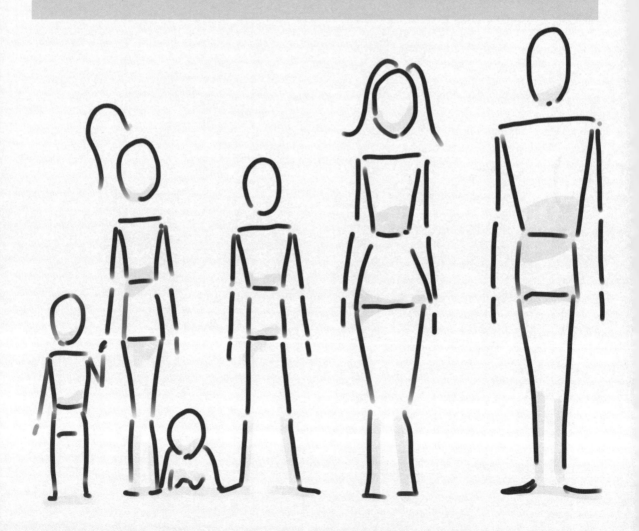

얼굴 그리는 법 기초

얼굴을 그릴 때 중요한 것은 각 부위의 위치와 비율을 지키는 것입니다. 눈과 머리카락 등 세부에만 집중하기 쉬운데, 위치와 비율을 지켜서 그리면 제대로 사람 얼굴처럼 보입니다.
이번에 소개하는 방법은 초보적인 내용이지만 대단히 활용도가 높습니다. 초보자는 물론이고 어느 정도 그릴 수 있는 분들도 꼭 시험해보기 바랍니다.

눈, 귀, 코, 입의 위치 관계를 지킨다

우선 단순한 얼굴 그리는 법부터.
각 부위의 기본적인 비율을 지켜서 그리면 사람의 얼굴로 보입니다.

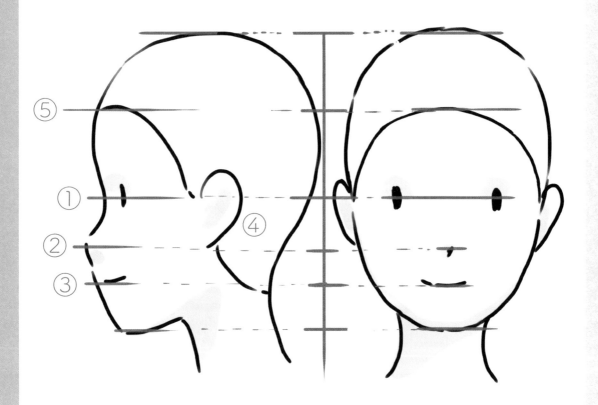

① 눈 : 머리 전체의 중앙　　② 코 : 눈과 턱의 중앙

③ 입 : 귀와 턱의 중앙　　④ 귀는 옆에서 보면 머리의 중심에 가깝다.

⑤ 이마의 경계 : 머리와 눈의 정중앙

얼굴 그리는 법 4 스텝!

왼쪽 페이지에서 설명한 비율을 생각하면서 순서대로 얼굴을 그려보세요.
각 부위의 위치에 주의해, 1/2로 나누는 작업을 반복하면서 그립니다.

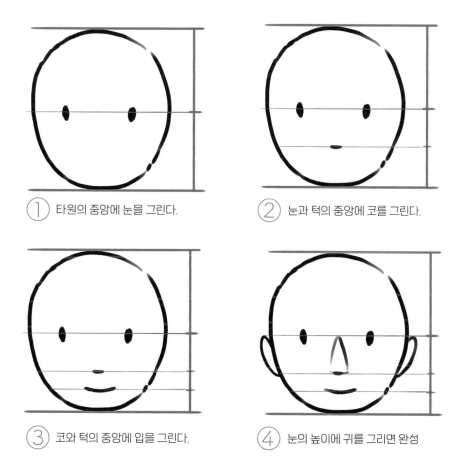

① 타원의 중앙에 눈을 그린다.

② 눈과 턱의 중앙에 코를 그린다.

③ 코와 턱의 중앙에 입을 그린다.

④ 눈의 높이에 귀를 그리면 완성

다양한 각도에서 본 얼굴

얼굴의 각도가 비스듬해져도 눈, 귀, 코, 입 등의 높이는 옆면과 정면이 같습니다.
귀와 눈의 위치 변화에 주의하면서 다양한 각도로 그려보세요.

옆 　　　 반측면 　　　 반측면 　　　 정면

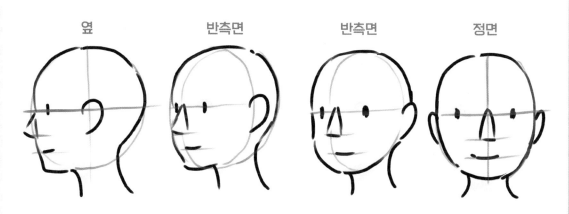

연령에 알맞게 그리기

눈의 위치를 내릴수록 아이의 얼굴, 길게 늘여서 눈의 위치를 올리면 노인의 얼굴,
그 중간이면 성인의 얼굴이라는 식으로 얼굴 각 부위의 위치를 조절하면 연령별로 그릴 수 있습니다.

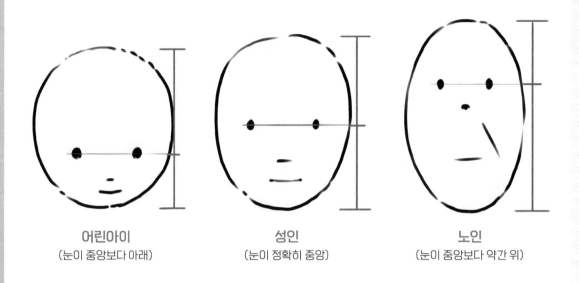

어린아이
(눈이 중앙보다 아래)

성인
(눈이 정확히 중앙)

노인
(눈이 중앙보다 약간 위)

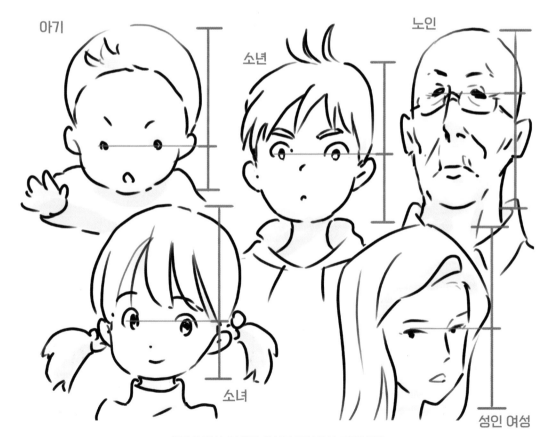

아기

소년

노인

소녀

성인 여성

얼굴의 길이, 부위의 위치로 구분해서 그려보자!

하이앵글과 로우앵글의 표현

얼굴의 비율을 조절하면 '하이앵글'과 '로우앵글'을 표현할 수 있습니다.
하이엥글은 위에서 내려다본 모습, 로우앵글은 밑에서 올려다본 모습을 말합니다.
왼쪽 페이지에서 설명한 연령에 알맞게 그리는 방법과 같은 원리이며,
하이앵글과 로우앵글로 어른스러움이나 귀여운 느낌을 표현할 수 있습니다.

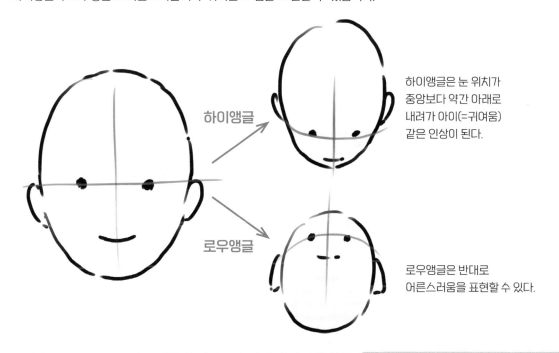

하이앵글

하이앵글은 눈 위치가
중앙보다 약간 아래로
내려가 아이(=귀여움)
같은 인상이 된다.

로우앵글

로우앵글은 반대로
어른스러움을 표현할 수 있다.

하이앵글과 로우앵글에 의한 캐릭터의 이미지

패션잡지의 모델 사진은 로우앵글이 많고, 아이돌 사진은 하이앵글이 많습니다.
마찬가지로 '모델은 어른스럽게', '아이돌은 귀엽게' 표현하는 방법의 하나입니다.

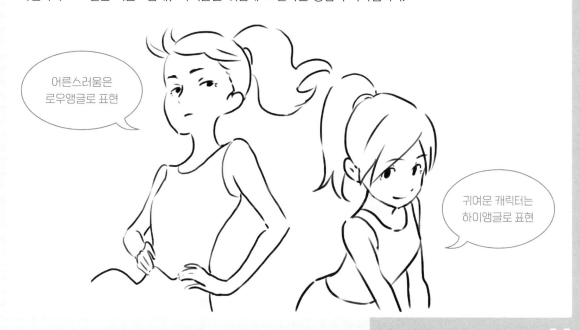

어른스러움은
로우앵글로 표현

귀여운 캐릭터는
하이앵글로 표현

다양한 각도에서 본 얼굴 그리는 방법

우선 옆, 정면, 뒤, 위, 아래에서 본 얼굴을 연습해 보세요.
5가지 기본 패턴을 알면 어떤 각도의 얼굴도 그릴 수 있습니다.

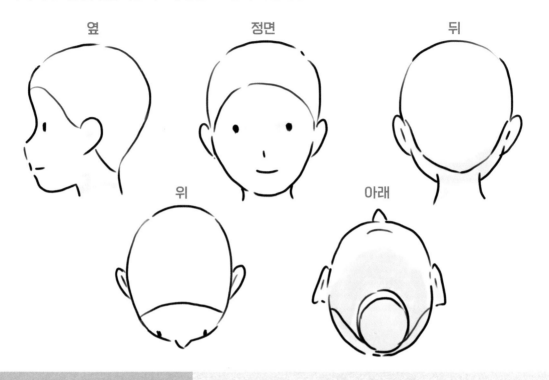

기본 패턴을 조합하는 방법

위의 기본 패턴을 조합하면 다양한 각도의 얼굴을 그릴 수 있습니다.
연습해 보세요.

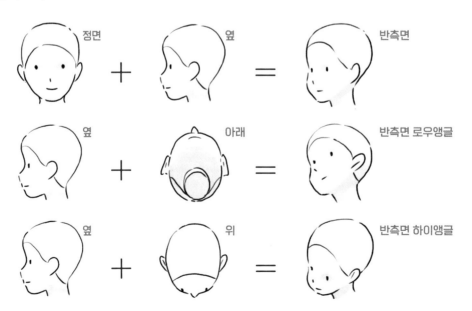

각도별 형태를 기억하자!

다양한 각도를 그릴 수 있으려면, 각각의 형태를 외우는 것이 지름길입니다.
주변에 있는 사람이나 피규어의 머리 같은 실물을 관찰해 보세요.

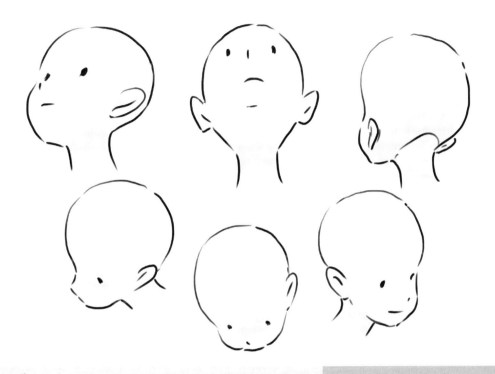

칼럼

좌우 균형을 잡기 힘든 사람에게 좋은 연습법

얼굴을 그릴 때 오른손잡이는 얼굴의 오른쪽이, 왼손잡이는 왼쪽이 깎아낸 것처럼 작아지는 일이 흔히 있습니다. 일단 그림을 반전하고(종이를 뒤집어서) 다시 그리는 방법으로 연습하면, 이런 문제점을 보정하고 조절할 수 있게 됩니다. 얼굴의 각도에 대해서도 오른손잡이는 왼쪽 방향, 왼손잡이는 오른쪽 방향의 그림만 그리는 경향이 있습니다. 오히려 반대로 그리는 연습을 자주 해야 합니다.

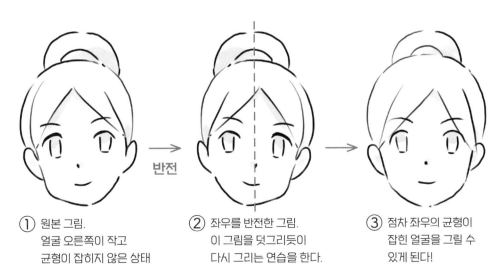

반전

① 원본 그림.
 얼굴 오른쪽이 작고
 균형이 잡히지 않은 상태

② 좌우를 반전한 그림.
 이 그림을 덧그리듯이
 다시 그리는 연습을 한다.

③ 점차 좌우의 균형이
 잡힌 얼굴을 그릴 수
 있게 된다!

1-2

그림을
막 시작하는 사람에게
필요한 준비

몸 그리는 법
기초

인간의 몸은 복잡해서 처음부터 세밀하게 그리려고
해도 좀처럼 쉽지 않습니다. 일단 최대한 단순한 형
태로 파악해 보세요.
근육과 골격 등의 작은 굴곡에 시선을 뺏기기 쉽지
만, 단순한 도형으로 전체의 균형과 비율을 잡는 연
습을 하면 결과적으로 균형 잡힌 인체를 그릴 수 있
게 됩니다.

우선 단순한 형태로 살펴보자

처음에는 원과 사다리꼴로 인체의 균형을 잡고, 익숙해지면 손발을 붙여 보세요.
아래의 두 가지 방법 모두 비율을 반드시 지킬 것.

단순한 도형만으로 표현

원(얼굴)과 사다리꼴(몸통, 다리)
만으로 표현한 몸.
단순한 도형만으로도
사람으로 보인다.

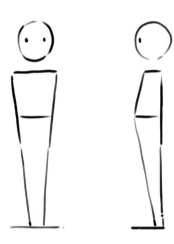

손발을 붙인다

손발을 추가한다.
이때 어깨~팔꿈치 : 팔꿈치 : 손목은 1 : 1,
고관절~무릎 : 무릎 : 발목도 1 : 1이다.
어떤 캐릭터라도 공통으로 허리 옆에
팔꿈치, 고관절 옆에 손목이 위치하므로,
잊지 말고 지키도록 하자.

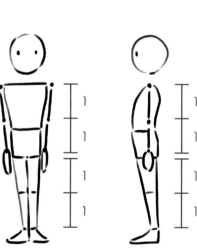

14

도형으로 자유롭게 표현

단순한 도형만으로 다양한 체형의 인체를 그리거나 자세를 잡을 수 있습니다.
심플한 형태의 그림으로 많이 연습해 보세요.
많은 양을 그리는 애니메이터의 밑그림 단계에서는 등신을 일정하게 유지하려고 단순화 작업을 많이 합니다.
심플한 형태로 다양한 비율과 움직임이 있는 자세를 그려보세요.

체형에 알맞게 구분해서 그린다

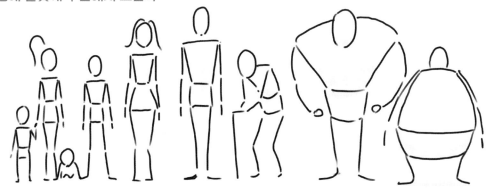

어깨가 넓으면 성인 남성, 골반이 넓으면 성인 여성, 어깨와 골반이 모두 좁으면 아이로 보인다.

다양한 자세를 잡아보자

캐릭터를 움직여본다

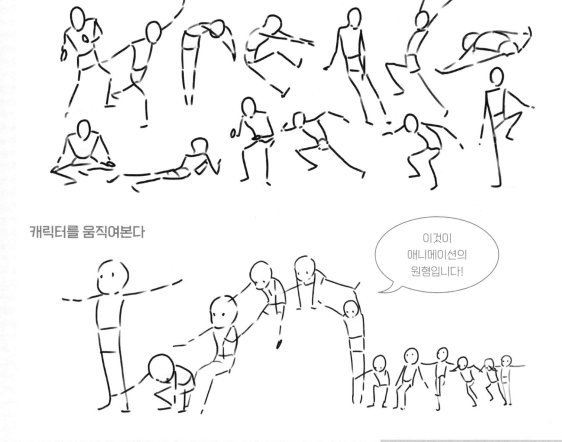

이것이
애니메이션의
원형입니다!

손발의 가동 범위에 대해서

단순한 도형으로 인체를 그릴 수 있게 되었다면,
다음은 손발을 그리는 방법을 알아야 합니다.
포인트는 손발이 움직이는 범위, 즉 '가동 범위'입니다.
손은 어깨를 중심으로 한 원의 범위, 발은 고관절을 중심으로
한 원의 범위라면 각각 자유롭게 배치할 수 있습니다.

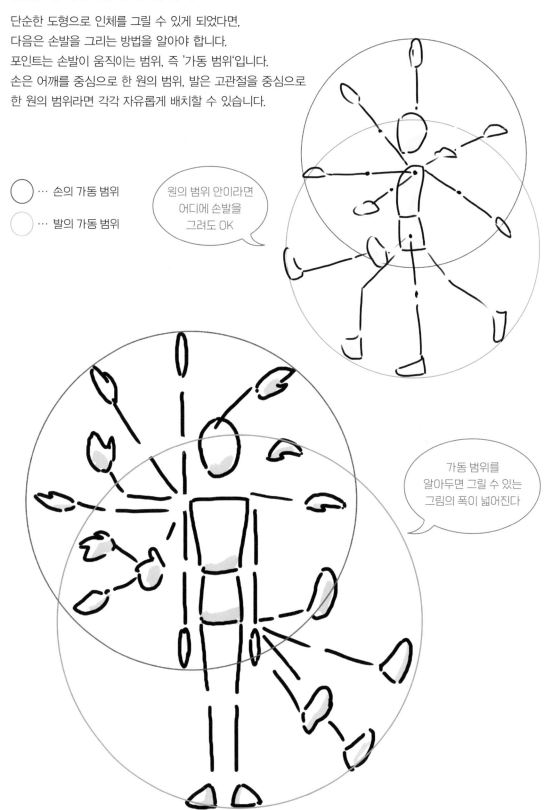

⬤ … 손의 가동 범위

◯ … 발의 가동 범위

원의 범위 안이라면
어디에 손발을
그려도 OK

가동 범위를
알아두면 그릴 수 있는
그림의 폭이 넓어진다

손발의 '압축'으로 입체감을 표현한다

화면 앞으로 뻗은 팔다리는 실제 길이보다 짧게 보이는 현상을 '압축'이라고 부릅니다.
'압축'을 활용해 입체감은 물론이고, 다양한 각도와 움직임이 있는 자세를 그릴 수 있습니다.

손과 발을 압축한 예

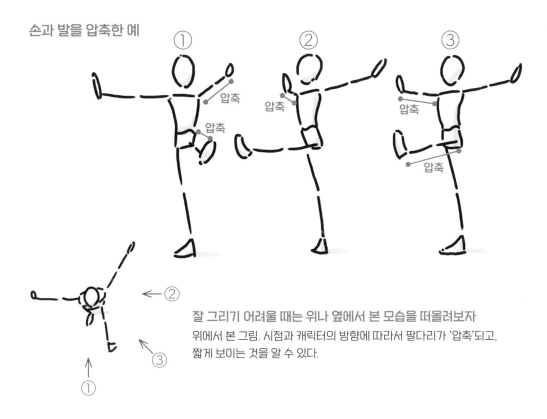

잘 그리기 어려울 때는 위나 옆에서 본 모습을 떠올려보자
위에서 본 그림. 시점과 캐릭터의 방향에 따라서 팔다리가 '압축'되고,
짧게 보이는 것을 알 수 있다.

공을 쥔 손의 압축

사람은 가슴 앞으로 공을 들어 올리면 자연히 팔꿈치가 구부러지고,
정면에서 보면 앞이 압축된다. 팔의 길이를 지나치게 의식한 나머지
어깨에서 팔꿈치까지가 길어지는 일이 흔하니 주의하자.

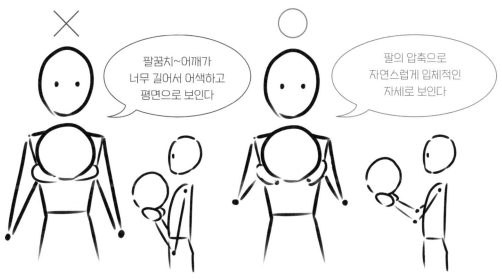

손끝, 발끝부터 그려보자

손발의 가동 범위를 알면 손끝이나 발끝을 먼저 그릴 수 있습니다.
자연스러운 자세가 되도록 손끝과 발끝을 먼저 배치하고, 그 사이를 채우는 느낌으로 그려보세요.

담배를 핀다

담배의 거리를
생각한다

밥을 먹는다

두 손과 입의 거리를
생각한다

긴 봉을 든다

머리, 두 손, 발끝의
위치를 생각한다

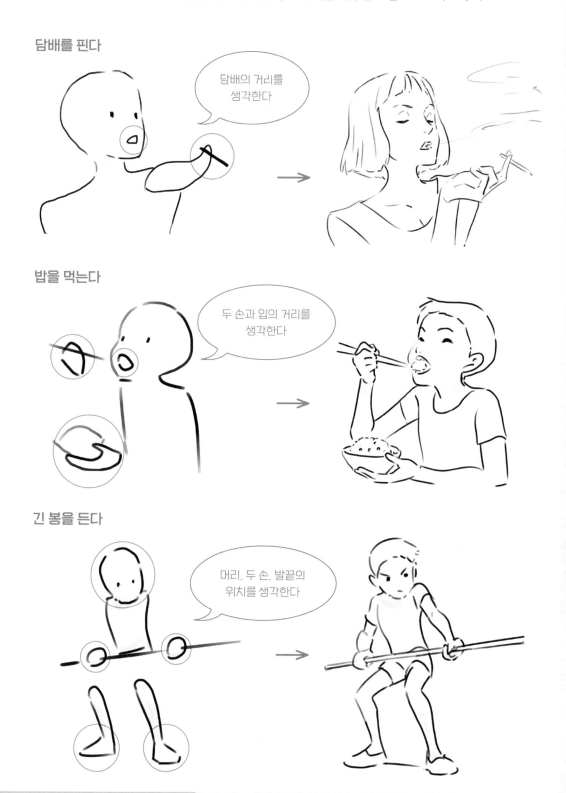

안정적인 구도를 그린다

애니메이션의 레이아웃과 만화의 컷, 일러스트처럼 틀이 필요한 그림을 그릴 때도
손끝과 발끝을 먼저 그리면 안정적인 배치, 구도를 쉽게 만들 수 있습니다.

한 손을 뻗는다

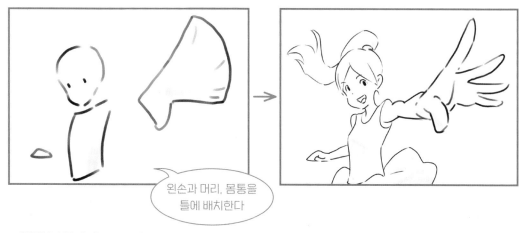

왼손과 머리, 몸통을
틀에 배치한다

뒤로 날아간다

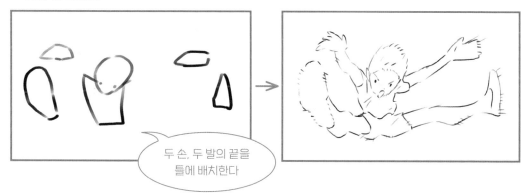

두 손, 두 발의 끝을
틀에 배치한다

화면 앞으로 달려든다

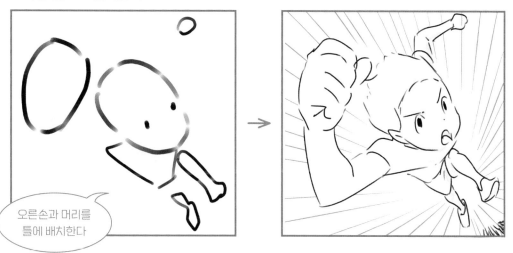

오른손과 머리를
틀에 배치한다

동세를 빠르고 정확하게 그리자

간단한 형태로 실물에 가까운 것까지 인체의 움직임을 빠르게 파악할 수 있는 5가지 방법을 소개합니다.
밑그림 단계와 상황에 따라서 적절하게 구분해서 사용해 보세요.

동세를 잡는 다양한 방법

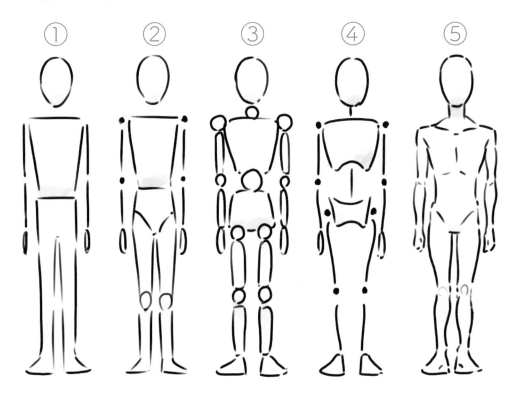

① 선, 원, 사각형만 사용한 단순한 방법. 최소한 이 정도면 사람으로 보인다.

② 팔꿈치, 무릎, 어깨, 골반 등의 관절을 추가한 동세

③ 목각 인형처럼 보이는 동세. 입체를 파악하기 쉽다.

④ 갈비뼈와 골반을 간략화한 동세. 어깨와 골반의 가동 범위를 이해하기 쉽다.

⑤ 현실감 있는 사람에 가까운 동세. 여기에 옷과 머리카락만 넣으면 완성형이다.

다양한 동세 활용법

왼쪽 페이지에서 소개한 동세는 종류에 따라서 역할이 다릅니다.
목석에 알맞게 구분해서 연습해 보세요.
처음에는 간단한 ①과 ②로 연습하는 것이 좋습니다.

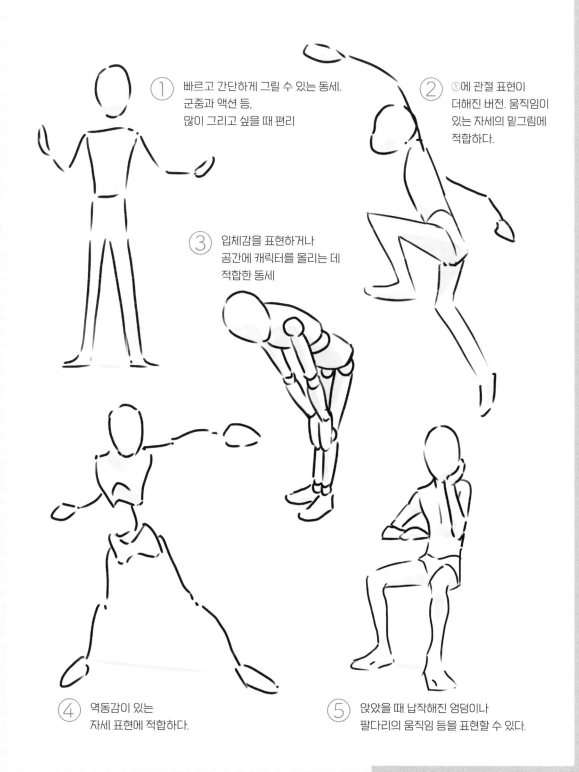

① 빠르고 간단하게 그릴 수 있는 동세.
군중과 액션 등,
많이 그리고 싶을 때 편리

② ①에 관절 표현이
더해진 버전. 움직임이
있는 자세의 밑그림에
적합하다.

③ 입체감을 표현하거나
공간에 캐릭터를 올리는 데
적합한 동세

④ 역동감이 있는
자세 표현에 적합하다.

⑤ 앉았을 때 납작해진 엉덩이나
팔다리의 움직임 등을 표현할 수 있다.

Part 2

실력이 확실히 좋아지는 '모사'의 요령

빠르게 실력을 키우고 싶다면, 무조건 '모사'를 하는 것이 가장 좋습니다. 지금 활약하는 프로도 모사로 과거에 다양한 그림의 기호(그림의 패턴)를 흡수하고 새롭게 조합해서 그렸습니다. 이런 과정을 무시하고 독자적으로 그림을 시작하는 것은 너무나도 비효율적이며, 마치 바퀴를 다시 발명하는 것과 같습니다.

Part 2에서는 실력이 좋아지는 '모사'의 요령을 몇 가지 소개합니다. 설명을 참고하면서 현재 유행하는 그림과 과거의 명작을 많이 보고, 그중에서 자기가 좋아하는 것을 찾아서 모사해 보세요. 잘 그리는 작가의 기호를 많이 알아두면, 그릴 수 있는 그림의 폭이 넓어집니다.

비율을 지키면서 그리자

여러분이 좋아하는 그림을 따라 그리다 보면 눈과 머리카락 같은 특정 부분만 도드라지고 균형이 나빠지는 일이 자주 있습니다. 그림이나 캐릭터에 대한 애착이 강한 부분에 의식이 집중되어, 그곳만 지나치게 열심히 그리기 때문입니다. 이런 문제를 예방하려면 각 부분의 비율과 위치 관계를 지키면서 그려야 합니다.

일단 비율을 파악하자

모사할 그림을 전체적으로 관찰하고, 머리, 몸, 다리의 비율을 파악합니다.
각 부위의 위치 관계를 기준으로 그리면 전체의 형태가 크게 어긋나지 않게 그릴 수 있습니다.

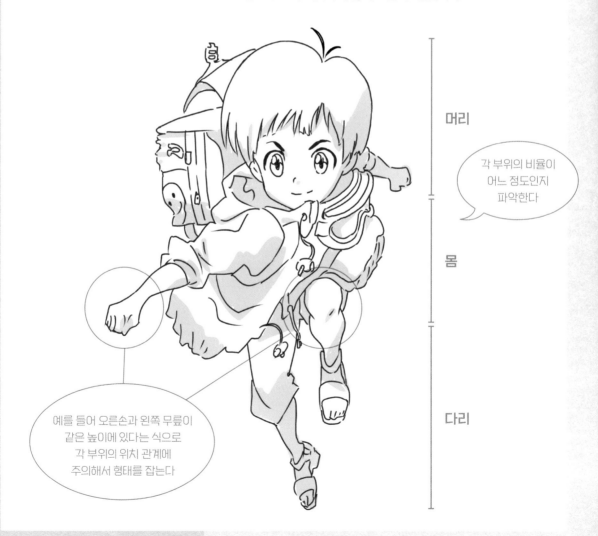

머리

각 부위의 비율이
어느 정도인지
파악한다

몸

다리

예를 들어 오른손과 왼쪽 무릎이
같은 높이에 있다는 식으로
각 부위의 위치 관계에
주의해서 형태를 잡는다

비율을 생각하면서 모사한다

왼쪽 페이지에서 설명한 비율을 생각하면서 3단계로 나눠서 그려보세요.
얼굴과 머리카락, 머리카락 끝 등의 한 군데만 집중하지 말고 전체의 형태를 대강 파악하는 것부터 시작합니다.

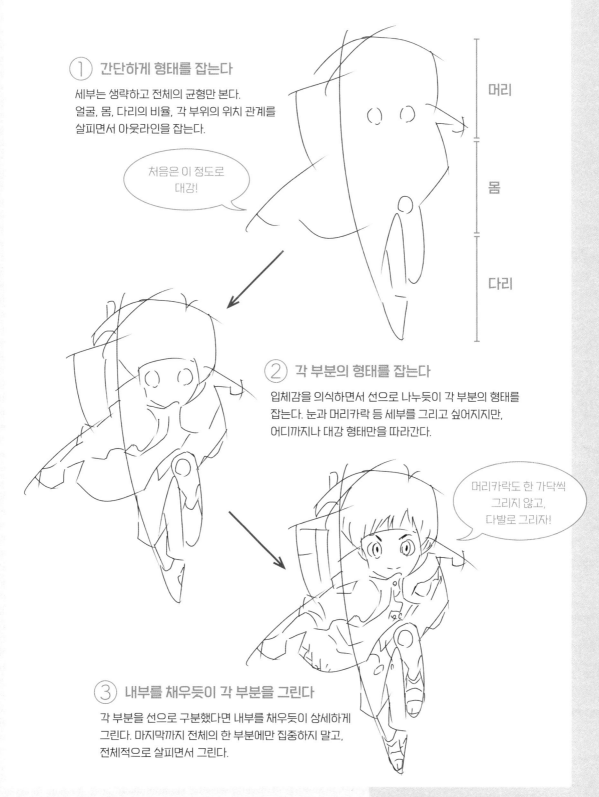

① 간단하게 형태를 잡는다

세부는 생략하고 전체의 균형만 본다.
얼굴, 몸, 다리의 비율, 각 부위의 위치 관계를
살피면서 아웃라인을 잡는다.

처음은 이 정도로
대강!

머리

몸

다리

② 각 부분의 형태를 잡는다

입체감을 의식하면서 선으로 나누듯이 각 부분의 형태를
잡는다. 눈과 머리카락 등 세부를 그리고 싶어지지만,
어디까지나 대강 형태만을 따라간다.

머리카락도 한 가닥씩
그리지 않고,
다발로 그리자!

③ 내부를 채우듯이 각 부분을 그린다

각 부분을 선으로 구분했다면 내부를 채우듯이 상세하게
그린다. 마지막까지 전체의 한 부분에만 집중하지 말고,
전체적으로 살피면서 그린다.

실력이 확실히
좋아지는 '모사'의
요령

서툰 사람은 보조선을 사용해보자

보고 그리는 데 익숙하지 않은 사람에게는 '보조선'을 사용하는 방식을 추천합니다. 보조선으로 칸을 만들고, 어느 칸에 무엇이 있는지 관찰하면서 그리면 균형을 유지하면서 정확하게 그릴 수 있습니다.

보조선을 활용한 모사의 효과

보조선을 사용하면 캐릭터의 가로/세로축의 공통점을 알 수 있습니다.
예를 들면 머리와 허리, 발의 위치 관계 등을 넓은 시야로 파악할 수 있는 기준이 됩니다.
자신의 버릇에 의존하지 않고 원본 그림을 정확하게 파악하고 충실하게 재현해 보세요.

보조선 없음

눈과 가슴 등
인상적인 부분의
크기와 각도가
어긋나버렸다.

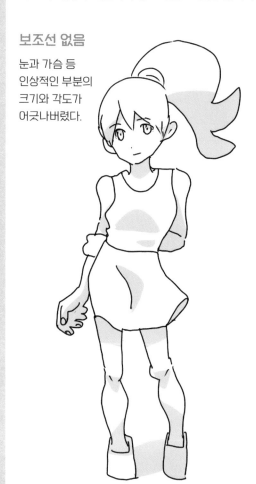

보조선 있음

세로축은 캐릭터의 길이,
가로축은 두께의 기준이
된다. 어디까지나 전체의
형태를 고르게 관찰해야
하며, 칸에 시선을
빼앗기지 않도록
주의한다.

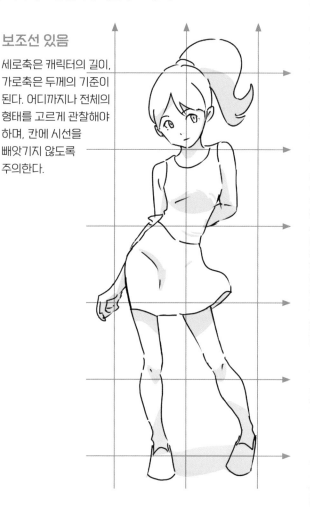

보조선으로 그리기 위한 준비

아래의 순서를 따라서 보조선을 그려보세요.

세부에 시선이 집중되지 않도록 선의 굵기에 차이를 두는 것이 포인트입니다.

① 원본 그림 위에 흰 종이를 겹치고, 발끝, 머리 위에 일치하게 굵은 가로축을 두 가닥 긋는다.

② 자로 재서, ①에서 그린 선에 같은 간격의 굵은 선을 그어 4분할한다.

③ 중앙과 좌우에 세로로 굵은 선을 그어 8분할한다.

④ 8개의 정사각형에 가로, 세로로 가는 선을 그어 다시 분할한다.

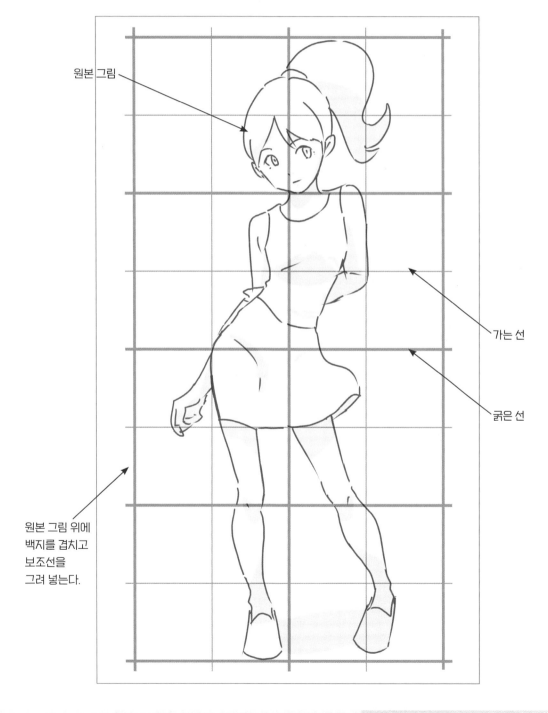

원본 그림

가는 선

굵은 선

원본 그림 위에
백지를 겹치고
보조선을
그려 넣는다.

보조선을 사용한 모사

보조선을 사용할 때도 모사(25페이지 참조)와 마찬가지로 전체를 보고 균형을 유지하면서 그립니다.
칸이 있다고 해서 한군데만 집중하지 않도록 주의해야 합니다.

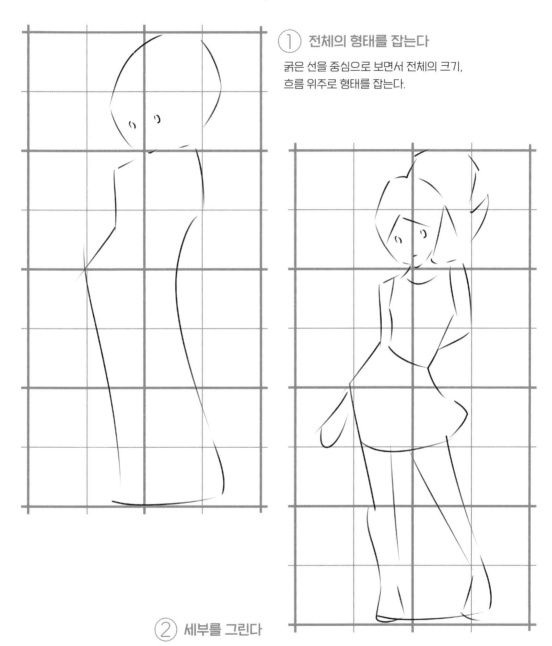

① 전체의 형태를 잡는다

굵은 선을 중심으로 보면서 전체의 크기,
흐름 위주로 형태를 잡는다.

② 세부를 그린다

가는 선을 중심으로 보면서 각 부위의 형태를 그린다.
선을 그을 때는 '전체 선 중에 하나'라는 것을 의식하면서,
한 부분에 너무 집중하지 않도록 주의한다.
이후에 세부를 묘사하면 완성

선의 간격을 넓혀 보자

처음에는 간격이 좁은 보조선으로 정확하게 그리는 것을 목표로 하고,
익숙해지면 점치 선의 긴격을 넓힙니다. 세로축과 가로축의 공통점을 활용하는 방법은
보조선이 줄어도 같습니다.

24분할

6분할

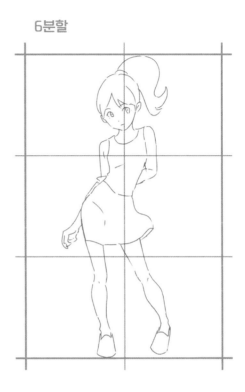

십자선만

틀만

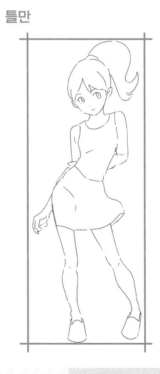

2-3

실력이
확실히 좋아지는
'모사'의 요령

선을
조합하는 법

다양한 선을 조합하면 움직임과 입체감을 표현할 수 있습니다. 앞으로 소개하는 좋은 예와 나쁜 예를 비교하면서, 선을 조합하는 방법을 배워보겠습니다. 의도적으로 좌우대칭이 되는 것을 피하는 연습을 하면, 입체적이고 역동감이 있는 그림을 그릴 수 있습니다.

직선과 곡선을 조합한다

왼쪽 그림은 근육의 굴곡을 그리려다 보니 투박한 팔이 되었습니다.
오른쪽 그림처럼 팔의 바깥쪽을 직선으로, 안쪽을 곡선으로 구분해서 그리면 강약이 있는 그림이 됩니다.

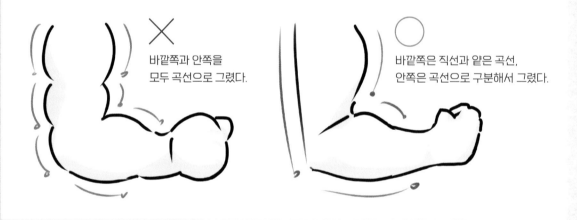

바깥쪽과 안쪽을
모두 곡선으로 그렸다.

바깥쪽은 직선과 얕은 곡선,
안쪽은 곡선으로 구분해서 그렸다.

단조로운 선을 피한다

옷의 주름은 길이와 양을 불규칙하게 넣어서 강약과 입체감을 표현해 보세요.

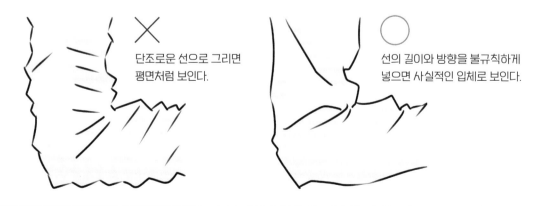

단조로운 선으로 그리면
평면처럼 보인다.

선의 길이와 방향을 불규칙하게
넣으면 사실적인 입체로 보인다.

인물의 전신을 그린다

인물의 전신을 그릴 때도 원리는 같습니다.
직선과 곡선을 조합해 강약을 더합니다.

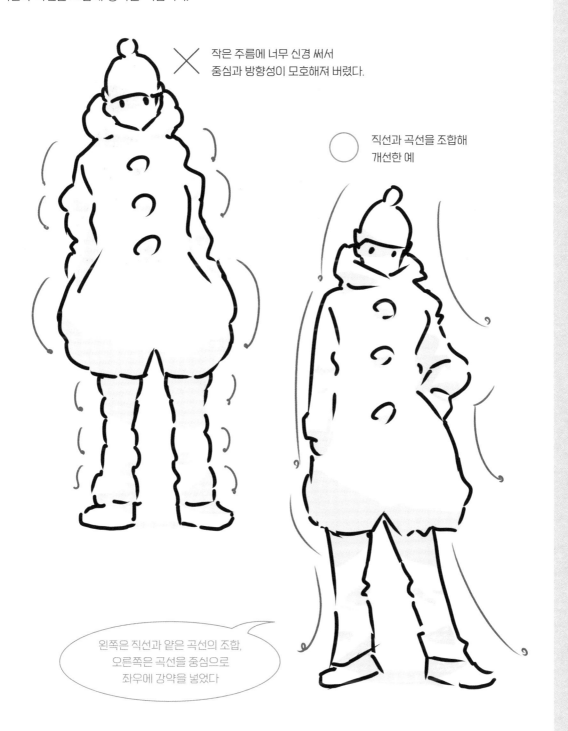

작은 주름에 너무 신경 써서
중심과 방향성이 모호해져 버렸다.

직선과 곡선을 조합해
개선한 예

왼쪽은 직선과 얕은 곡선의 조합,
오른쪽은 곡선을 중심으로
좌우에 강약을 넣었다

선의 교차를 피한다

선이 교차하는 부분은 시선이 집중되기 쉬워서, 표현하고 싶은 것을 명확하게 전달할 수 없습니다.
특히 팔꿈치와 무릎 같은 관절 부분은 선이 집중되기 쉬우니, 최대한 교차하지 않도록 합니다.

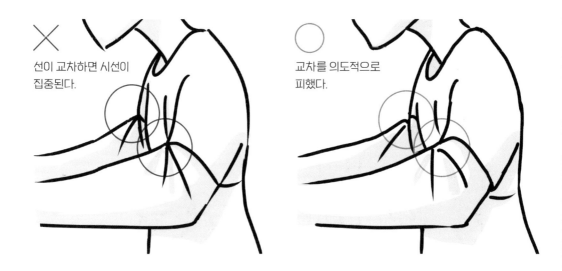

선이 교차하면 시선이
집중된다.

교차를 의도적으로
피했다.

'X'와 'Y'의 형태를 피하자　선의 교차 부분이 알파벳의 X와 Y 형태가 되지 않도록 한다.

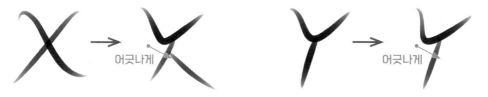

칼럼

천의 두께를 표현하는 방법

옷자락 등은 선을 교차하지 않게 빈틈을 만들면 천의 두께를 표현할 수 있습니다.
컵처럼 두께를 표현하고 싶은 다양한 장면에 응용할 수 있습니다.

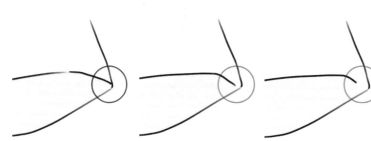

완전히 교차하면
두께가 느껴지지 않는다.

빈틈으로
천의 두께를 표현

빈틈이 크면 코트 같은
두꺼운 천으로 보인다.

컵의 두께도
빈틈으로 표현할 수 있다.

좌우대칭, 단조로운 형태를 피한다

사람은 무의식적으로 형태가 일치되게 그리는 경향이 있는데, 자연계에는 좌우대칭, 단조로운 것은
거의 존재하지 않습니다. 이런 형태를 피하고 사실감이 느껴지게 표현해 보세요.

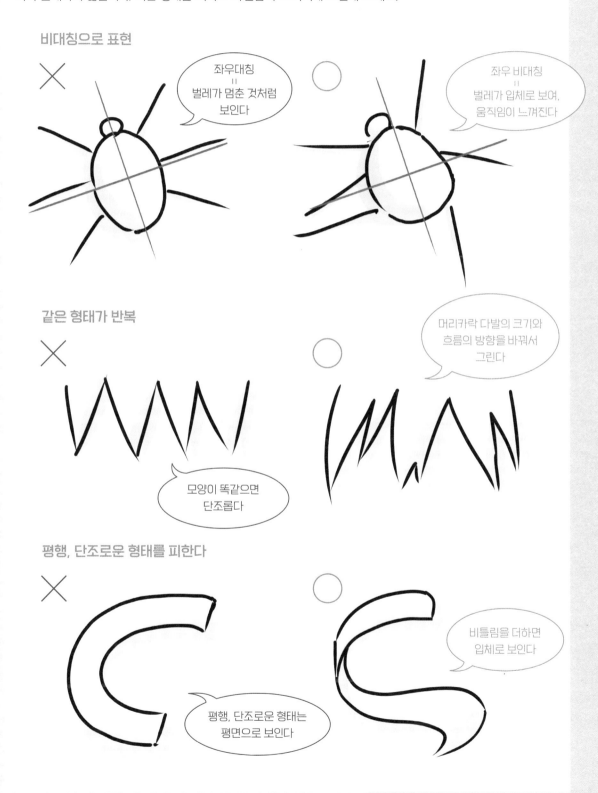

비대칭으로 표현

좌우대칭 = 벌레가 멈춘 것처럼 보인다

좌우 비대칭 = 벌레가 입체로 보여, 움직임이 느껴진다

같은 형태가 반복

머리카락 다발의 크기와 흐름의 방향을 바꿔서 그린다

모양이 똑같으면 단조롭다

평행, 단조로운 형태를 피한다

비틀림을 더하면 입체로 보인다

평행, 단조로운 형태는 평면으로 보인다

눈
그리는 법

'눈은 입만큼 많은 것을 말한다'라는 말이 있듯이 눈은 캐릭터의 인상을 크게 좌우합니다. 인상적인 눈을 그리려면 입체감을 의식하면서 시선의 방향과 표정을 만드는 것이 중요합니다.

프리핸드로 원을 그린다

눈을 그리는 준비로 아래의 4단계를 따라서
프리핸드로 깔끔한 원을 그리는 연습을 해 보세요.

① 십자를 긋는다. ② 네 방향에 눈금을 넣는다. ③ 여덟 방향에 눈금을 넣는다. ④ 사이를 연결하면 완성

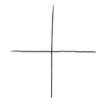 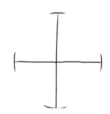 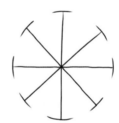 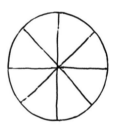

눈에 응용해보자!

원을 그리는 순서를 응용하면 프리핸드로 빠르게 눈을 그릴 수 있습니다.
종이를 돌려가면서 손목의 스냅만으로 그리면 안정적입니다. 트레이싱을 할 때 특히 유용한 방법입니다.

① 십자를 긋는다. ② 눈금을 넣는다. ③ 사이를 연결하면 완성

좌우 눈의 방향이 일치하게 그린다

좌우 눈의 방향이 일치하면 치뜬 눈이나 처진 눈, 얼굴의 각도 변화를 그릴 수 있습니다.
이떤 각도에서도 좌우의 눈이 항상 같은 방향을 향하도록 의식합시다.

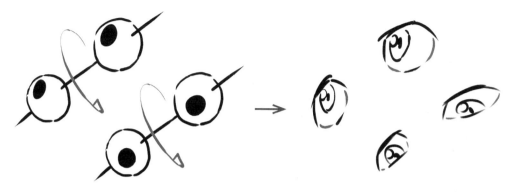

좌우 안구의 중심에
꼬치를 끼우고 돌린다고 생각하면......

각도가 달라져도 좌우의 눈이
항상 같은 방향으로 향한다.

입체적인 눈썹·안경의 배치

얼굴의 방향을 돌리면 눈썹과 안경 등은 위치가 안쪽으로 밀려나게 됩니다.
이런 점을 묘사하면 입체로 보입니다.

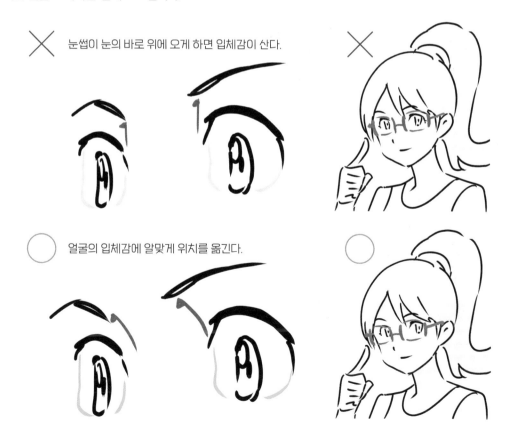

눈썹이 눈의 바로 위에 오게 하면 입체감이 산다.

얼굴의 입체감에 알맞게 위치를 옮긴다.

눈에 원근을 적용한다

눈의 입체감과 방향을 의식하면서 눈에 원근을 적용하는 연습을 해 보세요.
잘 떠오르지 않는다면 눈을 원과 사각형으로 바꿔서 생각해 보세요.

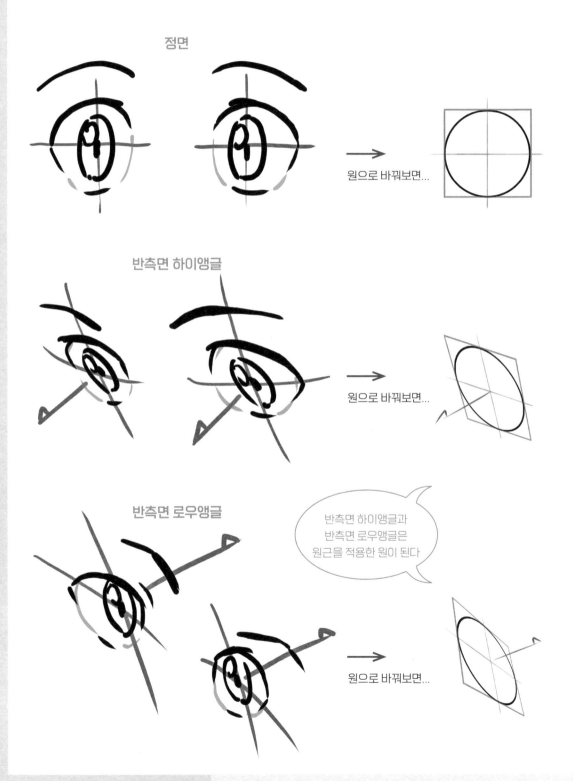

정면

원으로 바꿔보면…

반측면 하이앵글

원으로 바꿔보면…

반측면 로우앵글

반측면 하이앵글과
반측면 로우앵글은
원근을 적용한 원이 된다

원으로 바꿔보면…

좌우 눈을 같은 획수로 그린다

눈 표현 방법은 캐릭터에 따라서 다양히지만, 이떤 눈이라도 획수를 의식해야 합니다
문자와 마찬가지로 눈에도 획수가 있다는 것을 생각하면서 좌우의 형태가 일치하도록 그립니다.

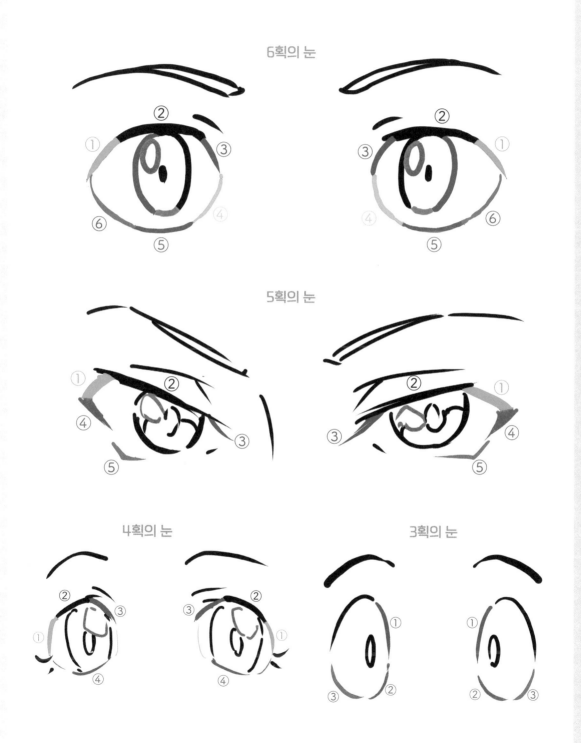

6획의 눈

5획의 눈

4획의 눈

3획의 눈

Part 3

실물의 선화 그리기로 실력을 키운다

모사를 하면 그림 실력은 대폭 향상됩니다. 그저 보기 좋은 그림을 그릴 뿐이라면 모사로도 충분합니다. 그러나 다른 사람의 기호에 의존하지 않고 자신만의 기호로 그리고 싶다면, 실물을 잘 관찰하고, 그림으로 표현할 수 있어야 합니다. 모사만으로는 사실적인 느낌이 그림에 깃들기 어렵기 때문입니다.

모사로는 성장의 한계가 느껴진다면 움직이는 사람을 관찰하거나 사진을 찍어서 실제로 어떻게 움직이는지를 보면서 그려보세요. Part 3에서는 사진의 인물을 선화로 옮겨보면서 더 현실감 있는 그림을 그리는 포인트를 소개합니다.

수영복 입은 인물
선화로 그리기

실물을 보면서 선화를 그리는 것은 만화와 애니메이션 그림보다 어렵습니다. 왜냐하면, 본래 선으로 그리지 않은 것을 선으로 표현해야 하기 때문입니다. 일단 나체에 가까운 수영복을 입은 인물을 선으로 표현하는 방법을 몇 가지 소개합니다.

심플한 형태로 그린다

모사와 마찬가지로 전체를 잘 관찰하면서 대강 단순한 형태부터 잡습니다.
전체의 균형을 확인하면서 그려보세요.

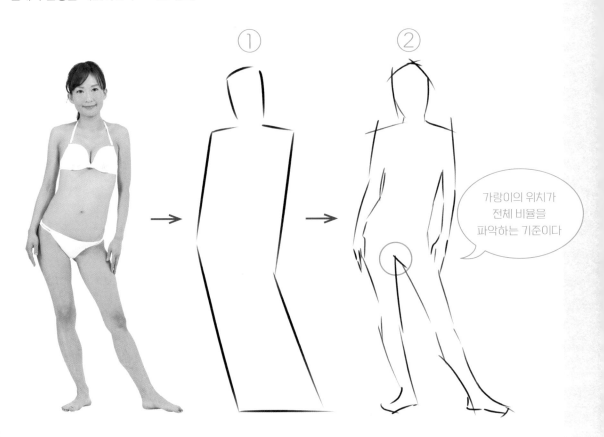

가랑이의 위치가
전체 비율을
파악하는 기준이다

실제 인체 사진. 이것을 갑자기
선화로 그리기는 어려워서......

단순한 도형으로 형태를 잡는다.
이때 몸의 각도와 방향,
전체의 크기만을 파악한다.

전체의 형태를 잘라내서 실루엣을
만든다. 나무 덩어리를 깎아내는 식

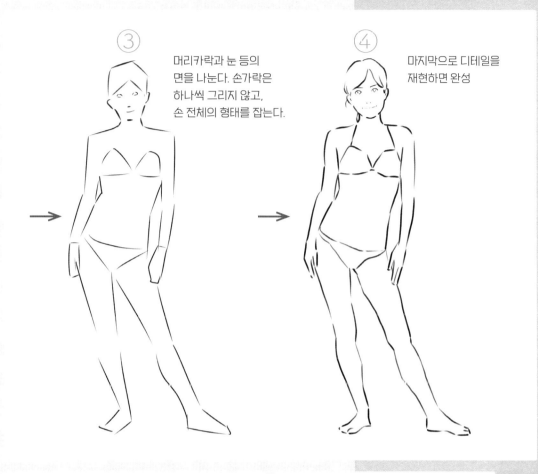

③ 머리카락과 눈 등의 면을 나눈다. 손가락은 하나씩 그리지 않고, 손 전체의 형태를 잡는다.

④ 마지막으로 디테일을 재현하면 완성

보조선을 사용해서 그린다

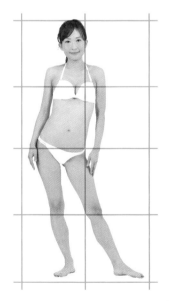

사진을 보고 그리기 어렵다면 모사와 마찬가지로 보조선(28페이지)을 사용해서 그려보자.

굴곡을 너무 의식하지 않는다

너무 굴곡만 따라가면 밋밋한 그림이 될 수 있으니 주의하자.

더 빨리 그리는 방법

지하철이나 실외에서 하는 스케치처럼 빨리 그리고 싶을 때는 전체의 형태를 더 단순하게 잡습니다.
좌우 외곽선에 집중해서 전체의 흐름과 크기 위주로 그려보세요.
시간이 없다면 ② 단계에서 끝내도 충분히 연습이 됩니다.

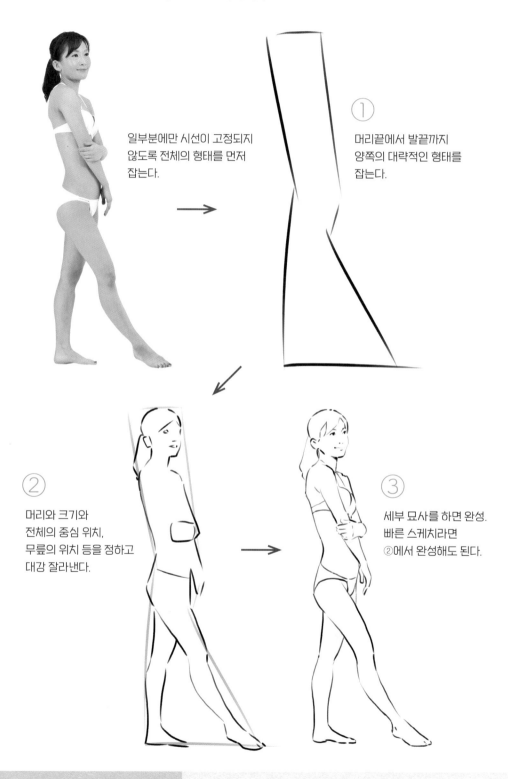

일부분에만 시선이 고정되지
않도록 전체의 형태를 먼저
잡는다.

① 머리끝에서 발끝까지
양쪽의 대략적인 형태를
잡는다.

② 머리와 크기와
전체의 중심 위치,
무릎의 위치 등을 정하고
대강 잘라낸다.

③ 세부 묘사를 하면 완성.
빠른 스케치라면
②에서 완성해도 된다.

축 변화를 의식하면서 그린다

서 있는 자세는 어깨, 허리, 무릎, 발끝 등 좌우의 높이 변화(축 변화)를 의식히면서 그립니다.
사진을 관찰하고 어떤 축이 어떻게 변화하는지 확인해 보세요.

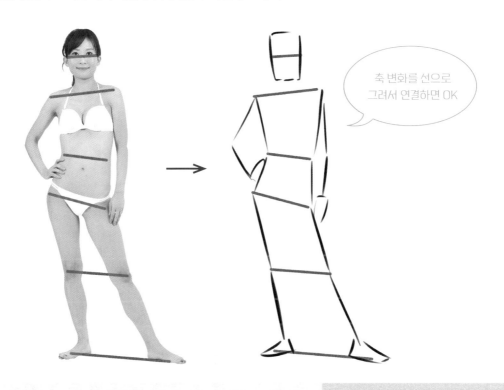

축 변화를 선으로
그려서 연결하면 OK

칼럼

축 변화의 효과

실제로 자연스럽게 서 있는 자세라도 축이 완전히 수평이 되는 일은 드뭅니다.
사람은 무심코 수평으로 그리는 경향이 있습니다. 축 변화를 자세히 살피면서 재현해 보세요.

 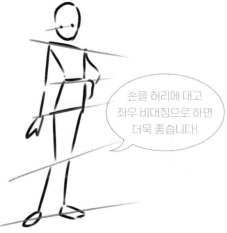

손을 허리에 대고
좌우 비대칭으로 하면
더욱 좋습니다!

어깨, 허리, 발 등 좌우의
높이가 전부 같은 자세.
부자연스럽고 단조로운 인상

허리 주위의 축이 바뀐 자세.
무게 중심이 표현되어
움직임이 느껴진다.

발끝까지 바뀐 자세.
좀 더 생동감이 있어 보인다.

실물의 선화 그리기로
실력을 키운다

옷 입은 인물 선화로 그린기

옷을 입어도 기본 원리는 수영복과 같습니다. 옷이 밀착되는 어깨와 허리 주위, 발끝 등은 기준의 역할을 합니다. 옷에 너무 신경 쓴 나머지 굴곡과 주름 표현이 지나치지 않도록 맨몸에 옷을 덧붙인다는 느낌으로 그려보세요.

옷도 심플한 형태로 그린다

40페이지처럼 우선 단순하게 형태를 잡은 뒤에 실루엣, 세부 묘사의 순서로 그립니다.

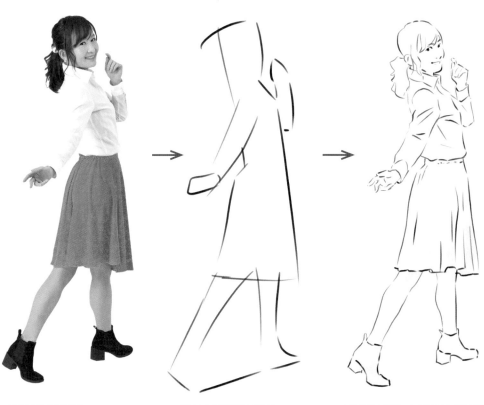

옷을 입고 있으면
어려워 보이지만......

우선 실루엣만 보면서
단순하게 형태를 잡는다.

내부를 채우는 느낌으로 세부를
그린다. 옷의 굴곡과 주름 표현이
지나치지 않도록 주의하자.

맨몸에 옷을 덧그린다

옷을 그릴 때도 기본은 맨몸.
인체의 라인 = 맨몸에 옷을 덧그린다는 느낌으로 그려보세요.

수영복(맨몸)　　　　　　　　셔츠　　　　　　　　다운 재킷

맨몸에 가까운 상태. 여기에
옷을 더해서 캐릭터로 꾸민다.

얇은 셔츠를 입어도 밀착되는
어깨와 허리 주위는 맨몸의
외곽선이 그대로 드러난다.

다운 재킷처럼 두꺼운 옷이라도
맨몸 위에 두께를 더한다.

45

목, 어깨 주위를 그리는 법

목과 어깨 주위(바스트 쇼트)는 옷깃처럼 휘어지기 때문에 어려운 부분이지만,
맨몸을 옷을 덧그리는 원리는 같습니다. 입체적으로 다양한 옷을 그려보세요.

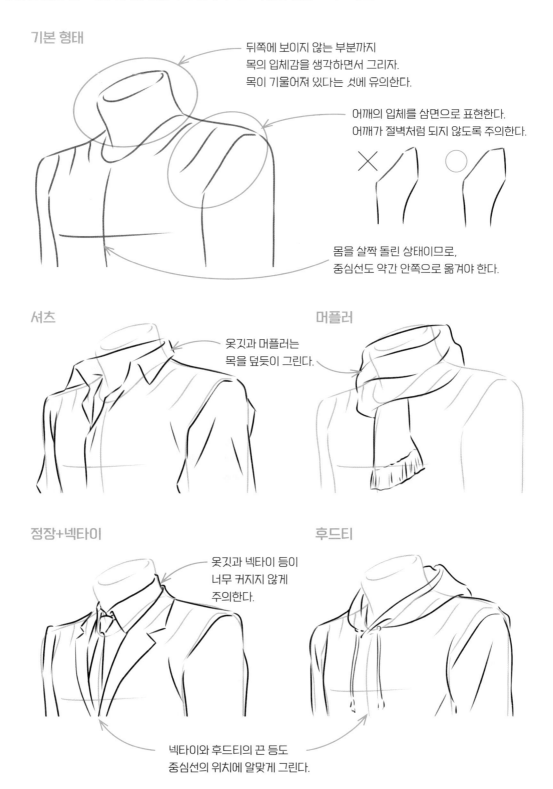

기본 형태

뒤쪽에 보이지 않는 부분까지
목의 입체감을 생각하면서 그리자.
목이 기울어져 있다는 것에 유의한다.

어깨의 입체를 삼면으로 표현한다.
어깨가 절벽처럼 되지 않도록 주의한다.

몸을 살짝 돌린 상태이므로,
중심선도 약간 안쪽으로 옮겨야 한다.

셔츠

머플러

옷깃과 머플러는
목을 덮듯이 그린다.

정장+넥타이

후드티

옷깃과 넥타이 등이
너무 커지지 않게
주의한다.

넥타이와 후드티의 끈 등도
중심선의 위치에 알맞게 그린다.



스커트 그리는 법

이번에는 인체의 자세를 기준으로 생각합니다.
스커트 내부의 인체가 어떻게 되어 있는지 생각하면서 그려보세요.

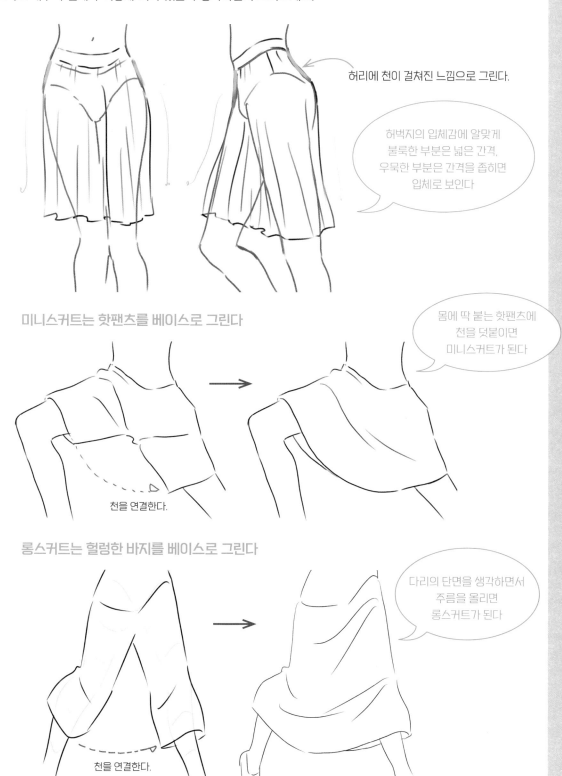

허리에 천이 걸쳐진 느낌으로 그린다.

허벅지의 입체감에 알맞게 불룩한 부분은 넓은 간격, 우묵한 부분은 간격을 좁히면 입체로 보인다

미니스커트는 핫팬츠를 베이스로 그린다

몸에 딱 붙는 핫팬츠에 천을 덧붙이면 미니스커트가 된다

천을 연결한다.

롱스커트는 헐렁한 바지를 베이스로 그린다

다리의 단면을 생각하면서 주름을 올리면 롱스커트가 된다

천을 연결한다.

'팬티 라인'과 주름의 관계

다리는 팬티 라인(고관절 라인)을 따라서 움직입니다. 또한, 옷의 주름은 이런 가동 범위와
관절 부분에 많이 생깁니다. 특히 가동 범위 주위의 주름을 강조해, 작은 주름과 구분하세요.

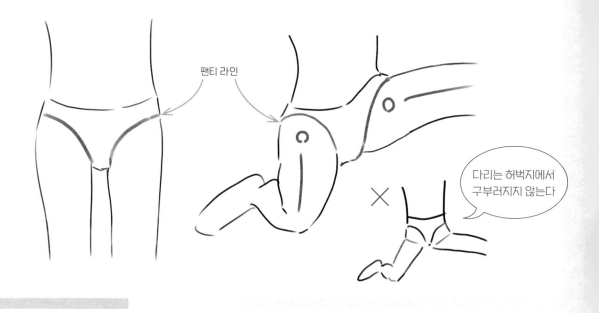

팬티 라인

다리는 허벅지에서
구부러지지 않는다

팬티 라인의 주름을 강조해서 그리자

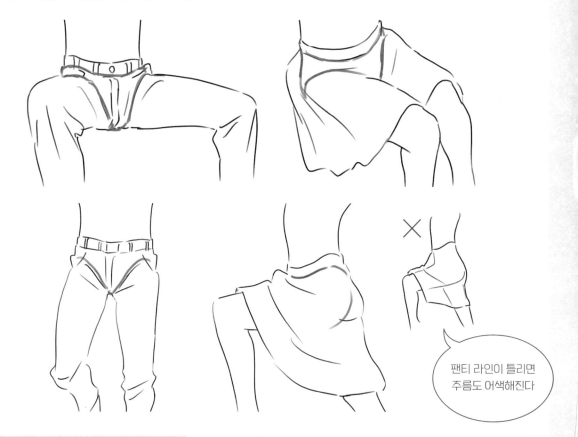

팬티 라인이 틀리면
주름도 어색해진다

주름을 자연스럽게 그리는 방법

32페이지에서 설명했듯이 많은 선이 교차하면 그 부분에만 시선이 집중됩니다.
옷의 수름노 선이 교자하지 않도록 수익해서 그려보세요.
또한, 길이와 양을 조절하고 선을 조합하면 입체로 보입니다.

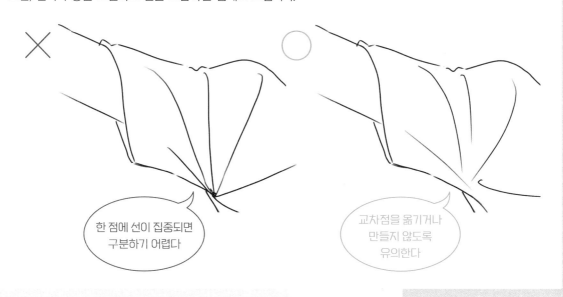

한 점에 선이 집중되면
구분하기 어렵다

교차점을 옮기거나
만들지 않도록
유의한다

단조로운 선을 피한다

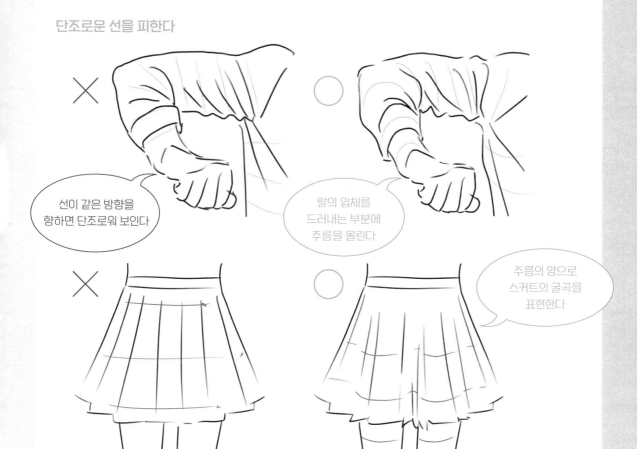

선이 같은 방향을
향하면 단조로워 보인다

팔의 입체를
드러내는 부분에
주름을 올린다

주름의 양으로
스커트의 굴곡을
표현한다

얼굴을
그린다

인물의 얼굴을 그리면 실물의 멋과 귀여움이 제대로 표현되지 않을 때가 있습니다. 원본의 인상에 얽매여, 눈, 코, 입 등 일부분에 너무 신경을 쓴 탓입니다. 얼굴은 부위가 작고 정보량이 많아서 전체의 비율과 균형에 주의하면서 그려야 균형이 무너지지 않습니다. 전체의 균형을 살피면 정확한 위치에 알맞은 크기로 그려야 합니다.

그리는 순서에 따라서 차이가 생긴다

세부를 먼저 그리면 균형이 무너집니다.
왜 전체의 형태부터 그리는 것이 중요한지 아래의 예를 보면서 설명하겠습니다.

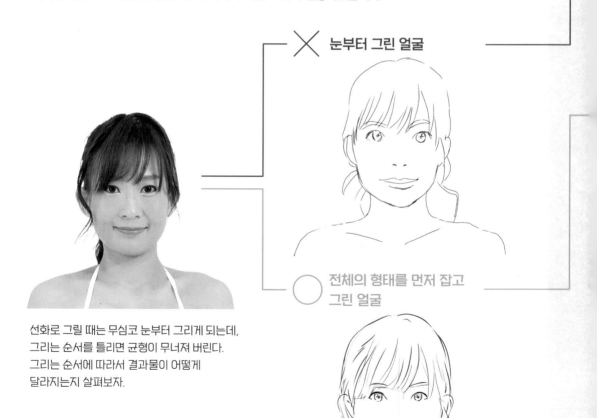

✕ **눈부터 그린 얼굴**

○ **전체의 형태를 먼저 잡고
그린 얼굴**

선화로 그릴 때는 무심코 눈부터 그리게 되는데,
그리는 순서를 틀리면 균형이 무너져 버린다.
그리는 순서에 따라서 결과물이 어떻게
달라지는지 살펴보자.

눈부터 그리면...

① 눈을 강하게 의식하게 되고,
너무 커진다.

② 거기에 코와 입,
윤곽 등이 더해지면...

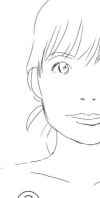

③ 전체가 통일감이 없고,
눈, 코, 입만 크고 균형이 나쁜
그림이 된다.

전체의 형태부터 잡으면...

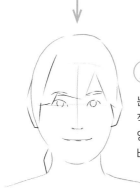

① 머리, 목, 어깨를 하나의 덩어리라고
생각하고 전체의 형태를 잡고,
머리 전체의 균형을 보면서
코와 입을 배치한다.

② 눈, 코, 입의 위치를 잡고
작은 선보다는 머리카락의
양과 위치를 면으로 나눠서
배치한다.

③ 머리카락의 흐름과 눈동자 등의
세부를 그려서 표정을 만든다.
전체의 균형이 잡힌 얼굴이 된다.

머리, 목, 어깨는 함께 그린다

실물의 선화뿐만 아니라 머리, 목, 어깨는 따로 생각하기 쉽습니다.
그러나 실제 사람은 근육이 머리에서 목, 어깨로 복잡하게 이어져 있고 함께 움직입니다.
머릿속 이미지에만 의존하지 말고, 실물을 관찰한 결과를 표현하세요.

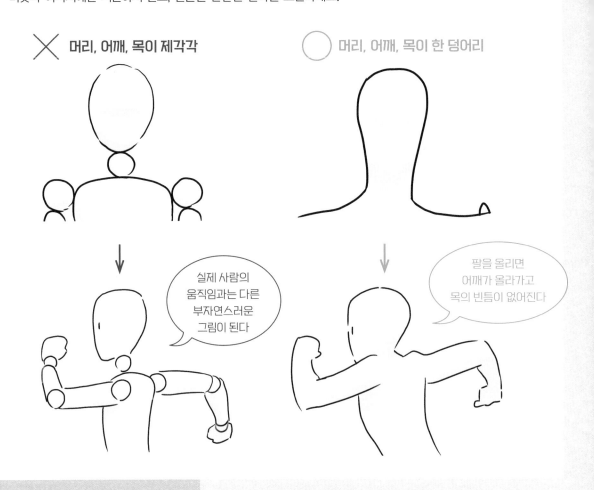

✕ 머리, 어깨, 목이 제각각

○ 머리, 어깨, 목이 한 덩어리

실제 사람의 움직임과는 다른 부자연스러운 그림이 된다

팔을 올리면 어깨가 올라가고 목의 빈틈이 없어진다

머리의 형태는 사각으로 잡는다

머리를 그릴 때 원이 아니라 사각형으로 형태를 잡으면 크기와 각도를 쉽게 표현할 수 있습니다.
사각형으로 대강 형태를 잡고 깎아내면서 그려보세요.

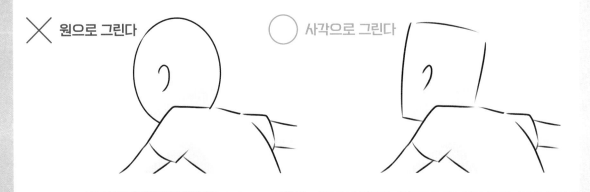

✕ 원으로 그린다

○ 사각으로 그린다

옆얼굴을 그린다

옆얼굴을 그릴 때도 전체의 형태→세부의 순서로 그립니다.
놀줄된 코와 입을 먼저 그리면 전체가 어색해지니 주의해야 합니다.

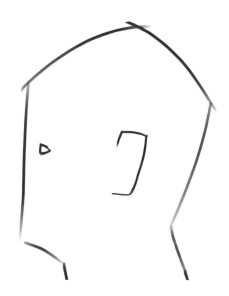

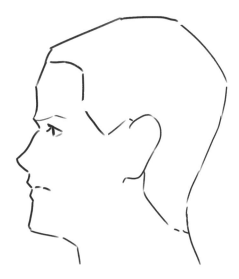

① 머리와 눈, 귀를 그린다

전체의 형태를 잡은 뒤에 눈, 귀의 위치
를 정한다. 이 단계에서 전체의 균형과
완성도가 정해진다.

② 코와 입을 그린다

①에 코와 입을 그려 넣고, 나머지 굴곡도
대강 그린다. 이마의 경계도 그린다.

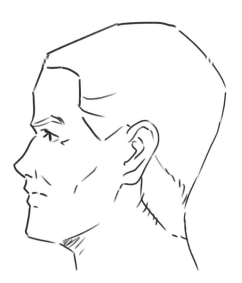

③ 세부를 묘사한다

형태를 유지하면서
세부 묘사를 더 해 완성

흔히 하는 실수

코와 입을 지나치게 의식해
다른 부분보다 너무 크다.

얼굴의 각 부위를 다양하게 그린다

눈, 코, 입, 귀도 단순한 형태부터 그립니다.
처음에는 틀 안의 그림처럼 형태만을 생각하면서 다양한 패턴을 그려보세요.

눈 단순한 형태

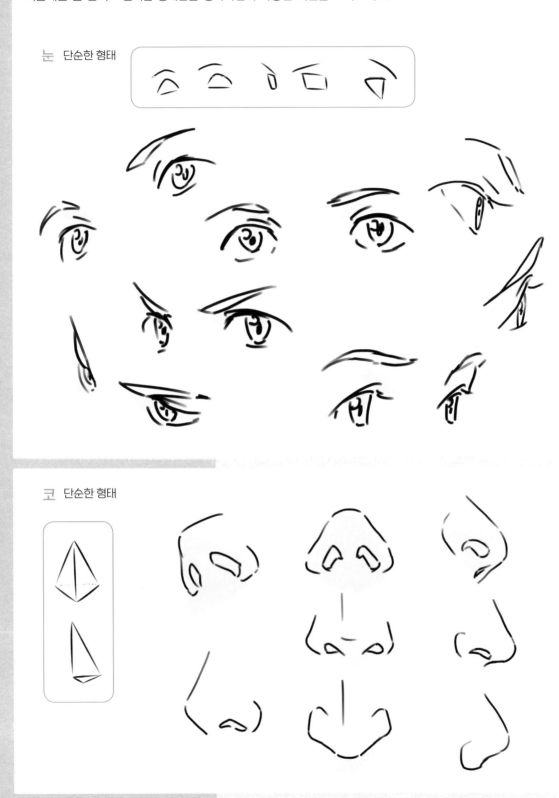

코 단순한 형태

입 단순한 형태

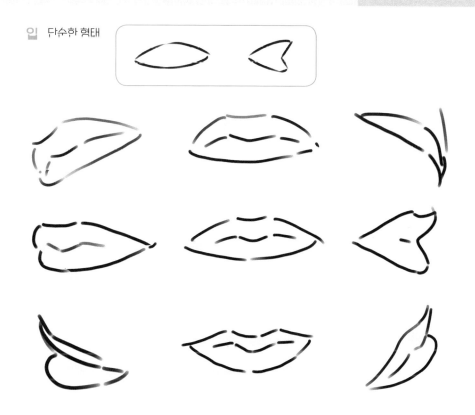

귀 단순한 형태

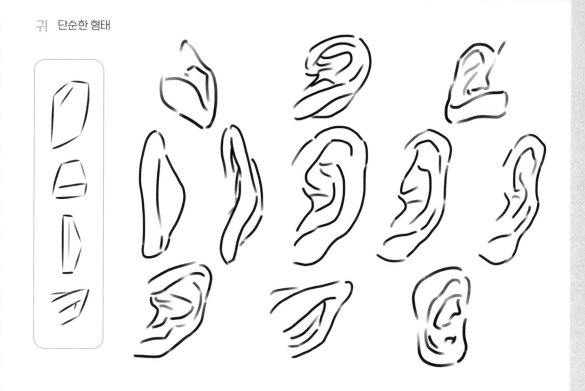

입체감 있는 얼굴을 그리는 방법

정면이 아닌 얼굴을 그리면 평면처럼 보이는데, 입체감이 잘 드러나지 않을 때의 개선 방법을 소개합니다.
흔한 문제점 3가지를 차례로 개선해 보겠습니다.

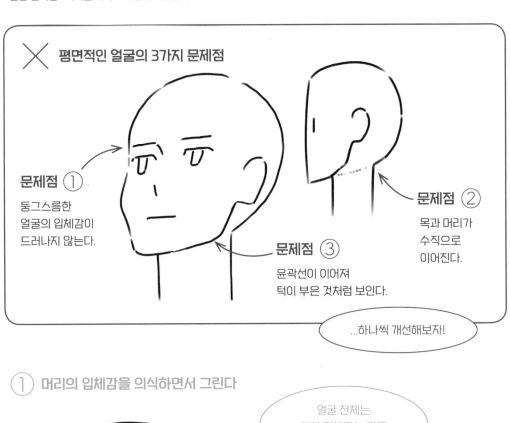

✕ 평면적인 얼굴의 3가지 문제점

문제점 ①
둥그스름한
얼굴의 입체감이
드러나지 않는다.

문제점 ③
윤곽선이 이어져
턱이 부은 것처럼 보인다.

문제점 ②
목과 머리가
수직으로
이어진다.

...하나씩 개선해보자!

① 머리의 입체감을 의식하면서 그린다

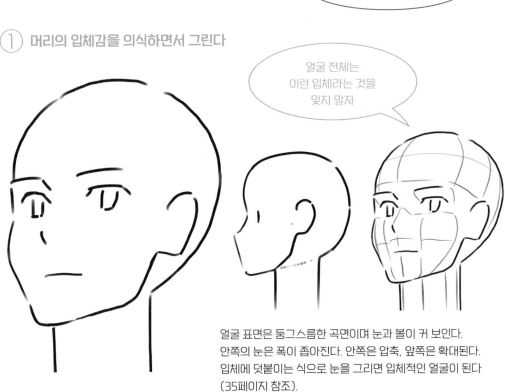

얼굴 전체는
이런 입체라는 것을
잊지 말자

얼굴 표면은 둥그스름한 곡면이며 눈과 볼이 커 보인다.
안쪽의 눈은 폭이 좁아진다. 안쪽은 압축, 앞쪽은 확대된다.
입체에 덧붙이는 식으로 눈을 그리면 입체적인 얼굴이 된다
(35페이지 참조).

② 목은 비스듬히 이어진다

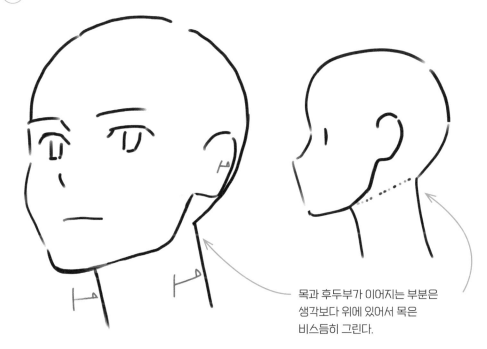

목과 후두부가 이어지는 부분은
생각보다 위에 있어서 목은
비스듬히 그린다.

③ 윤곽선을 일부 생략한다

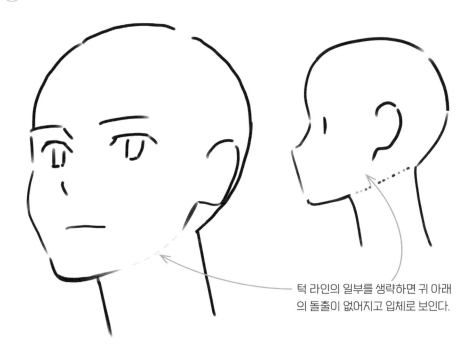

턱 라인의 일부를 생략하면 귀 아래
의 돌출이 없어지고 입체로 보인다.

손발
그리는 법

인체의 말단 부분인 손발은 매력적인 캐릭터를 그리는 데 중요한 요소입니다. 예를 들어 손을 꼭 쥐면 불안한 감정을, 힘을 빼면 차분한 감정을 표현할 수 있습니다.
발을 제대로 그리면 지면 위에 서 있는 인물도 설득력 있는 표현이 됩니다. 손발을 그리는 포인트를 몇 가지 소개하겠습니다. 잘 그려지지 않을 때는 실물을 관찰하는 습관을 들여 보세요.

손의 형태는 벙어리장갑으로 잡는다

손가락의 형태를 하나씩 그리는 것이 아니라 단순한 형태로 바꿔보세요.
벙어리장갑처럼 엄지, 손바닥, 나머지 손가락을 3개의 덩어리로 나눠서 생각하면 형태를 잡기 쉽습니다.

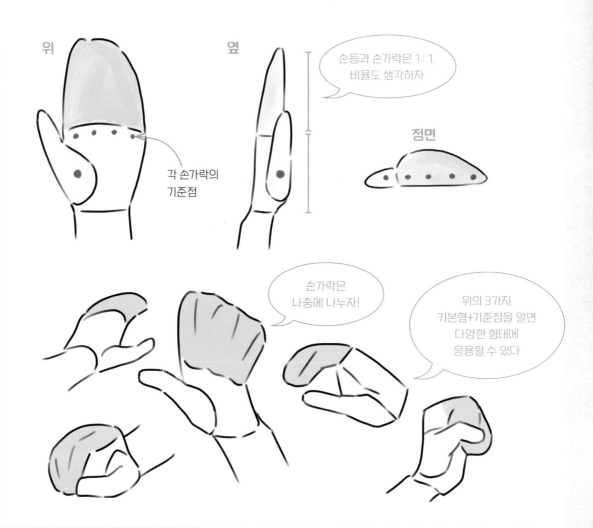

위

옆

손등과 손가락은 1:1.
비율도 생각하자

정면

각 손가락의
기준점

손가락은
나중에 나누자!

위의 3가지
기본형+기준점을 알면
다양한 형태에
응용할 수 있다

손가락 축의 어긋남을 생각한다

손가락은 얼핏 곧게 뻗은 것처럼 보이지만, 관절 부분에서 크기와 방향이 달라집니다.
여러분의 손가락을 관찰하면서 연습해 보세요.

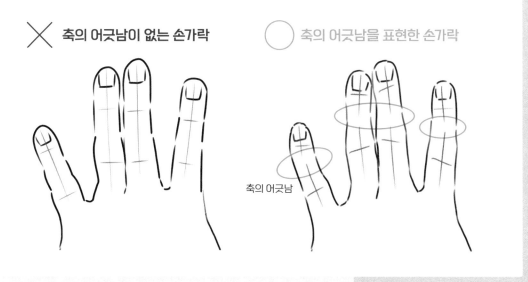

✕ **축의 어긋남이 없는 손가락** ◯ 축의 어긋남을 표현한 손가락

축의 어긋남

손목 축의 어긋남을 생각한다

손목에도 축의 어긋남이 있습니다. 시험 삼아 테이블 위에 손을 딱 붙여 보세요.
축의 어긋남에 의해 손목이 약간 뜹니다.

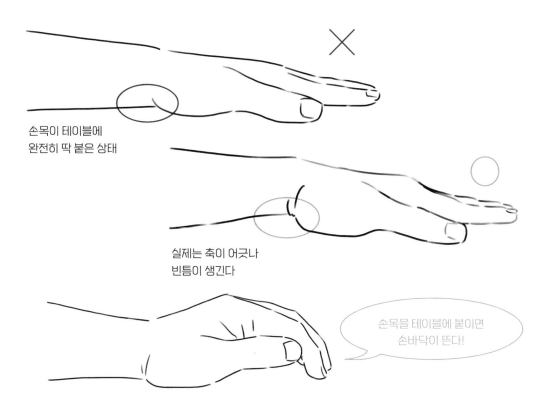

손목이 테이블에
완전히 딱 붙은 상태

실제는 축이 어긋나
빈틈이 생긴다

손목을 테이블에 붙이면
손바닥이 뜬다!

손가락의 '굴곡'으로 강약을 더한다

단단한 윗면은 젖혀지고, 밑면은 부드러운 살이 붙어 있습니다. 양쪽 면에 강약을 조절해 보세요.

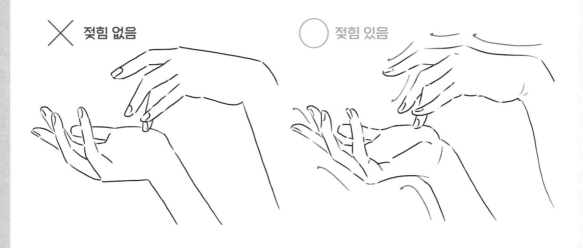

✕ 젖힘 없음 ◯ 젖힘 있음

손가락, 손톱의 중심선을 생각한다

구부린 손가락을 그릴 때는 손가락, 손톱의 중심선을 의식하면서 그려보세요.

중심선을 의식하면
입체감을
표현할 수 있다

손가락의 방향을 생각한다

손가락을 구부렸을 때는 각각의 손가락 끝이 중심으로 향합니다.

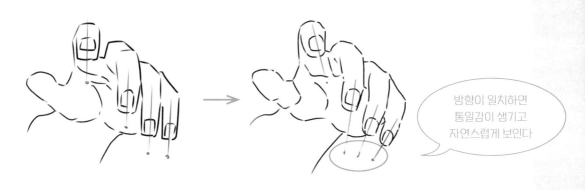

방향이 일치하면
통일감이 생기고
자연스럽게 보인다

연령과 성별에 알맞은 손을 그린다

손에는 연령과 성별에 따른 특징이 있습니다.
아래의 그림을 참고해 적절하게 그리는 방법을 연습해 보세요.

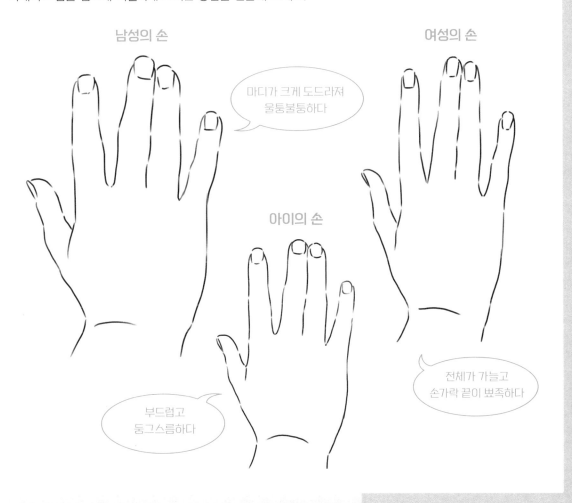

남성의 손

마디가 크게 도드라져
울퉁불퉁하다

여성의 손

아이의 손

부드럽고
둥그스름하다

전체가 가늘고
손가락 끝이 뾰족하다

응용해서 다양한 손을 그린다

기본적인 손의 형태를 그릴 수 있다면, 거기에 다른 요소를 더하기만 해도
다양한 손을 그릴 수 있습니다. 꼭 시험해 보세요.

사람의 손을
갑옷으로 덮으면
로봇의 손이 된다!

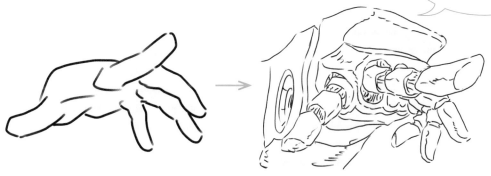

발 그리는 법

발도 손과 마찬가지로 발가락, 발등, 뒤꿈치로 나누고, 정면, 옆, 뒤의 삼면도로 생각합니다.
정면은 삼각형, 뒤는 사각형, 옆은 삼각형+사각형과 도형으로 단순화하면 형태를 파악하기 쉽습니다.

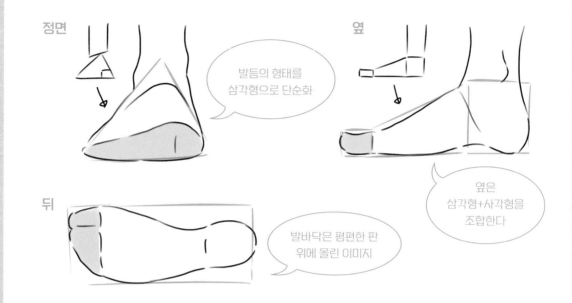

정면

발등의 형태를 삼각형으로 단순화

옆

옆은 삼각형+사각형을 조합한다

뒤

발바닥은 평편한 판 위에 올린 이미지

발을 공간에 올리는 방법

삼면도로 발의 형태를 잡았다면 원근을 적용해 보세요.
처음에는 판 형태로 생각하면 이해하기 쉽습니다.

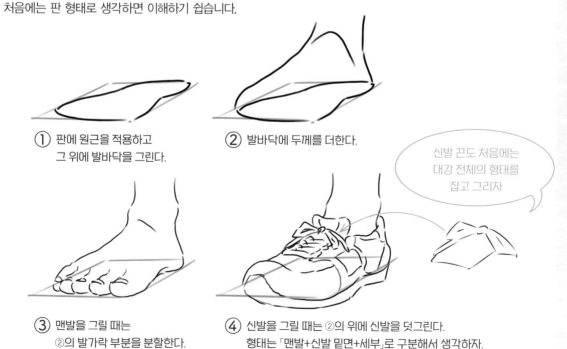

① 판에 원근을 적용하고 그 위에 발바닥을 그린다.

② 발바닥에 두께를 더한다.

신발 끈도 처음에는 대강 전체의 형태를 잡고 그리자

③ 맨발을 그릴 때는 ②의 발가락 부분을 분할한다.

④ 신발을 그릴 때는 ②의 위에 신발을 덧그린다. 형태는 「맨발+신발 밑면+세부」로 구분해서 생각하자.

다양한 신발을 그려보자

신발을 복잡하다고 생각하지만, 단순하게 형태를 잡은 뒤에 부분별로 나누거나
요소를 더하면 그리기 쉽습니다.

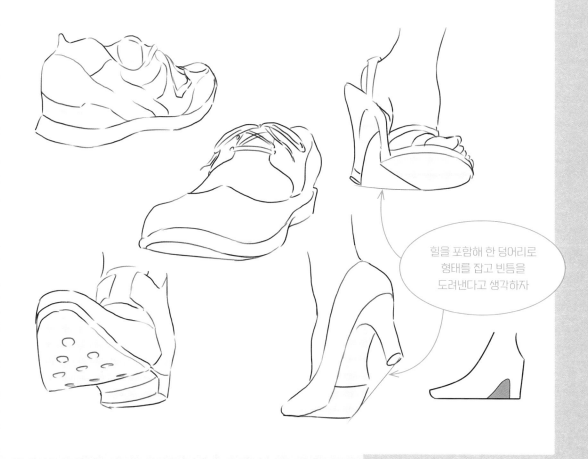

힐을 포함해 한 덩어리로
형태를 잡고 빈틈을
도려낸다고 생각하자

칼럼

빵+포크도 발이 된다

왼쪽 페이지에서는 판을 예로 설명했지만, 자기가 이해하기 쉬운 것으로 바꿔도 상관없습니다.
예를 들면 빵에 포크를 꽂기만 해도 발의 형태를 표현할 수 있습니다.
간단한 형태로 다양한 발을 그려보세요.

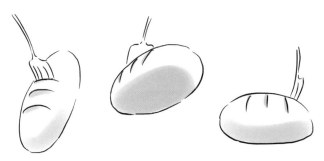

3-5

실물의 선화 그리기로
실력을 키운다

'데포르메'로
캐릭터 만들기

대부분 애니메이션과 만화 캐릭터는 실제로 사람을 모델로 합니다. 세계적인 애니메이션 스튜디오에서는 애니메이터가 직접 연기를 한 움직임에 데포르메를 적용합니다. 지금까지 배운 선화로 그리는 방법을 바탕으로 자신만의 캐릭터 만들기에 도전해 보세요.

현실의 인물을 '데포르메'한다

아래의 순서를 참고해 현실의 인물을 데포르메로 표현해 보세요.

① 원본 사진을 준비한다

② 등신을 줄인다

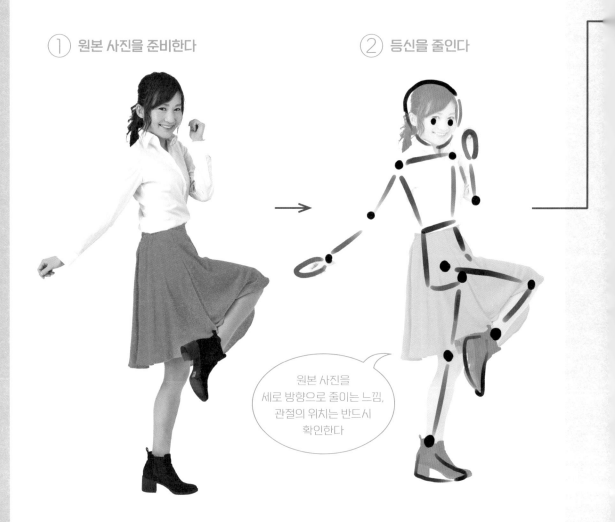

원본 사진을
세로 방향으로 줄이는 느낌,
관절의 위치는 반드시
확인한다

③ 전체의 형태를 트레이싱한다

인체의 굴곡에
너무 얽매이지 말고
단순한 직선과
곡선으로 그린다

④ 입체감, 표정을 더한다

원본 사진의 분위기를
잘 반영했는지
확인하면서 완성한다

⑤ 더 강한 데포르메를 적용한다

등신을 단숨에 줄여서
더 귀여운 캐릭터로!

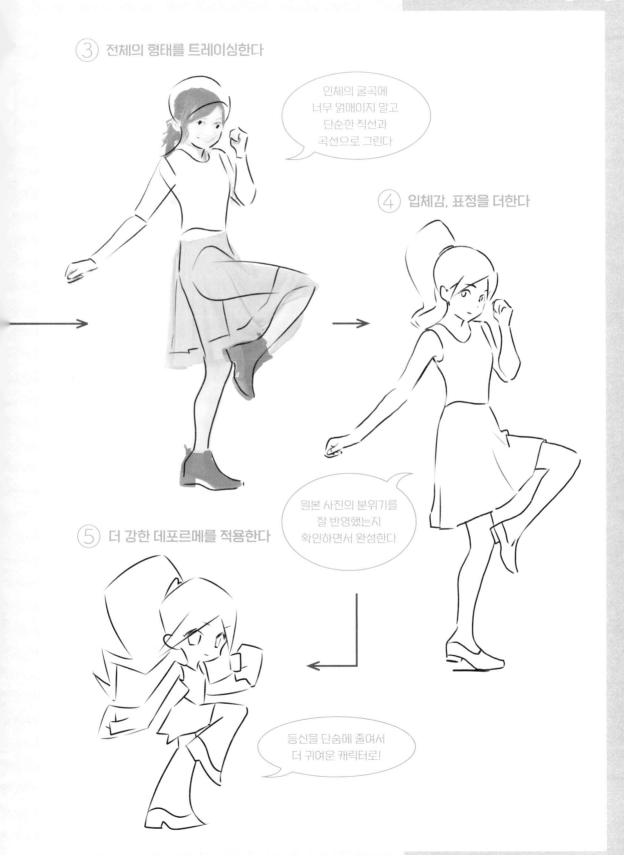

Part 4

역동적인 자세의 캐릭터 그리는 법

그림에 역동감이 없어서 고민하는 사람이 많습니다. 이런 고민을 해결하려면 우선 인체의 중심을 파악해야 합니다. 사람의 움직임은 중심이 이동하는 것, 즉 멈춘 상태에서 중심이 기울고, 균형이 무너진다는 의미입니다. 역동감은 무게의 중심을 표현하는 것이 무척 중요합니다. 또한, 어깨와 허리 등이 어떻게 움직이는지, 움직임에 따라서 각 부위가 어떻게 보이는지를 이해할 필요가 있습니다.

Part 4에서는 '걷기'와 '달리기' 같은 기본적인 자세를 소개하지만, 응용하면 자유자재로 캐릭터의 움직임을 표현할 수 있습니다.

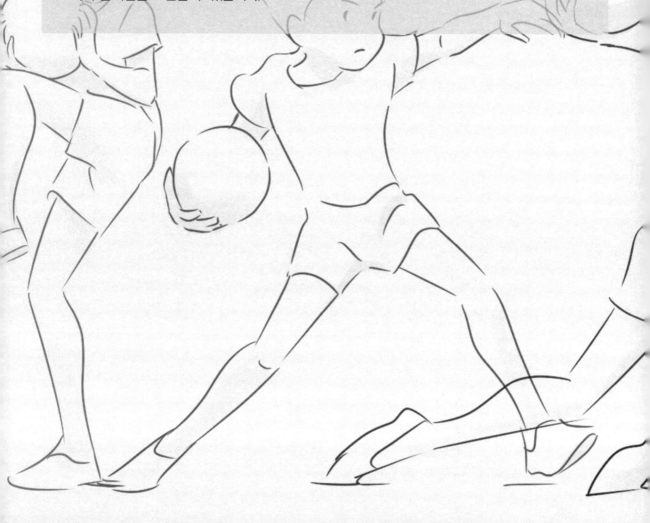

4-1

역동적인 자세의
캐릭터 그리는 법

하이앵글과
로우앵글의 기본

하이앵글과 로우앵글의 전신을 연습하면 다양한 각도의 손발, 몸통을 그릴 수 있게 되고, 응용하면 역동감이 느껴지는 자세를 그릴 수 있습니다. 하이앵글과 로우앵글의 표현법을 배우고, 각도에 따라 다르게 보이는 형태를 이해합니다.

하이앵글과 로우앵글의 표현법

하이앵글 시점이 높은 상태. 머리가 크고 발이 작게 보입니다.
로우앵글 시점이 낮은 상태. 발이 크고 머리가 작게 보입니다.

하이앵글(시점이 높다)

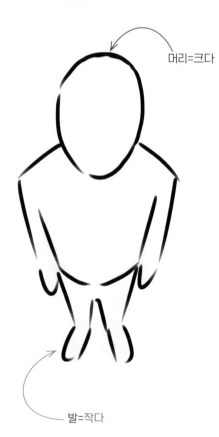

머리=크다

발=작다

로우앵글(시점이 낮다)

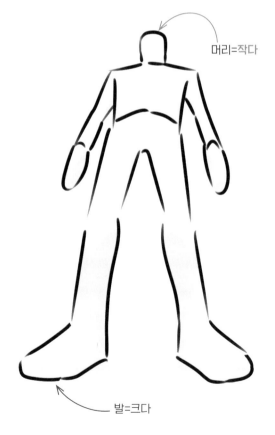

머리=작다

발=크다

인체의 곡선을 생각한다

인간의 몸은 직선이 아니라 곡선입니다.
따라서 하이앵글에서 가슴은 더 넓고, 하반신은 더 좁게 보입니다. 로우앵글에서는 반대입니다.

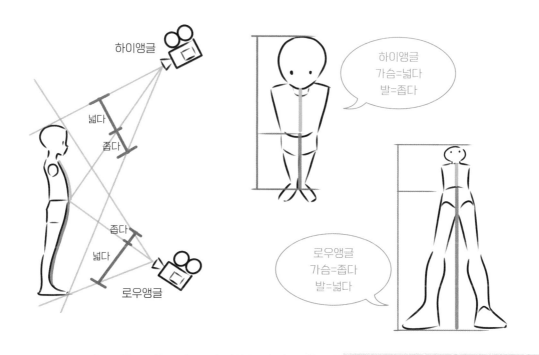

하이앵글

넓다

좁다

좁다

넓다

로우앵글

하이앵글
가슴=넓다
발=좁다

로우앵글
가슴=좁다
발=넓다

다양한 각도로 그린다

인체의 곡선을 생각하면서 다양한 각도의 하이앵글, 로우앵글을 그려보세요.

역동감 있는
캐릭터 표현법

멈춘 상태는 쉽게 그리는 사람도 움직임이 있는 캐릭터를 그리면 부자연스러운 그림이 되기도 하는데, '중심의 변화'를 제대로 표현하지 못하기 때문입니다. 이번에는 다양한 자세의 캐릭터를 살펴보면서 역동감을 표현하는 방법을 설명하겠습니다.

역동감=균형을 무너뜨린다

사람은 무의식적으로 중심, 균형이 잡힌 상태로 그리려는 경향이 있습니다.
그러나 움직이는 사람을 보면 대부분 균형이 완벽하게 잡힌 상태가 아닙니다.
그림을 그릴 때도 의식적으로 중심과 균형을 무너뜨리면 움직임이 느껴지는 자세를 그릴 수 있습니다.

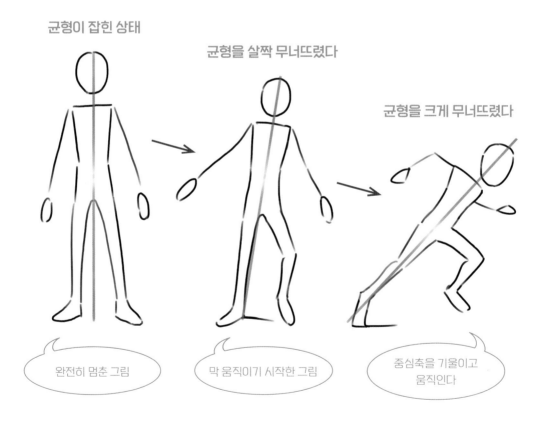

균형이 잡힌 상태

균형을 살짝 무너뜨렸다

균형을 크게 무너뜨렸다

완전히 멈춘 그림

막 움직이기 시작한 그림

중심축을 기울이고 움직인다

다양한 움직임과 중심

중심을 의식적으로 기울이면 다양한 움직임을 표현할 수 있습니다.
어떤 자세일 때, 중심이 어떻게 되는지 항상 생각하면서 그려보세요.

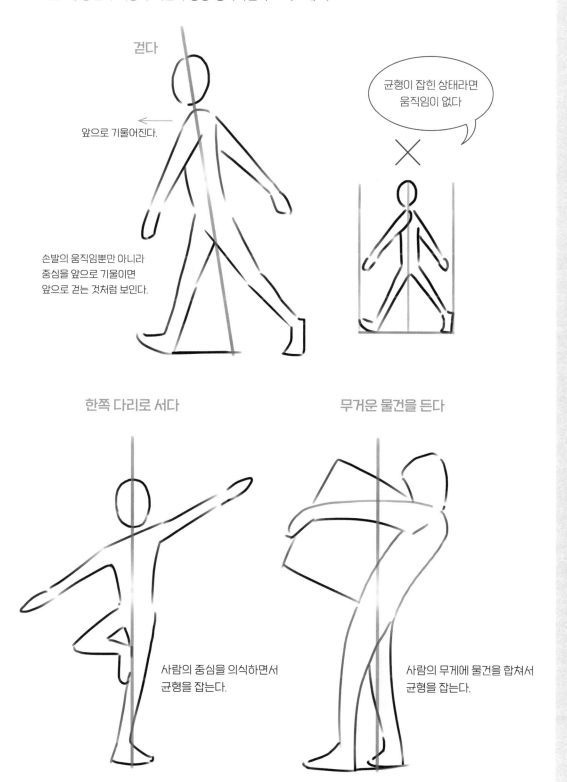

걷다

앞으로 기울어진다.

손발의 움직임뿐만 아니라
중심을 앞으로 기울이면
앞으로 걷는 것처럼 보인다.

균형이 잡힌 상태라면
움직임이 없다

한쪽 다리로 서다

무거운 물건을 든다

사람의 중심을 의식하면서
균형을 잡는다.

사람의 무게에 물건을 합쳐서
균형을 잡는다.

다리의 기준점은 '고관절'이다

다리의 움직임은 고관절에서 시작됩니다. 기준점이 아래로 내려가면 경직된 그림이 되므로 주의하세요.

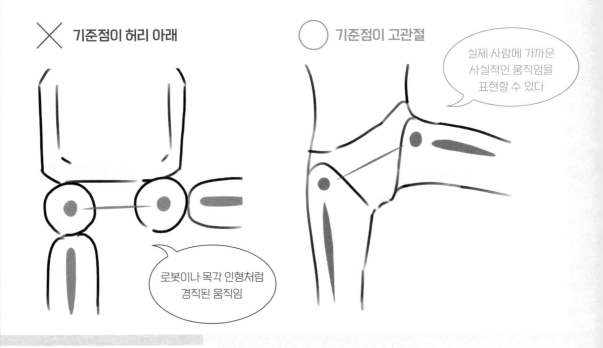

✕ 기준점이 허리 아래

◯ 기준점이 고관절

실제 사람에 가까운 사실적인 움직임을 표현할 수 있다

로봇이나 목각 인형처럼 경직된 움직임

어깨를 다양하게 움직여보자

어깨를 다양하게 움직이면 표현이 풍부해집니다.
어깨가 움직이는 범위(가동 범위)는 생각보다 넓으니 자유롭게 움직여 보세요.
거울을 앞에서 직접 어깨를 움직여보면 관찰하면 쉽게 이해할 수 있습니다.

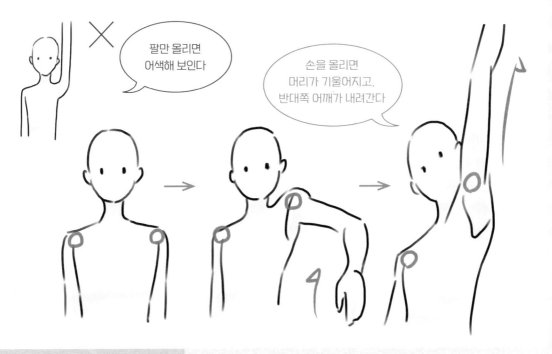

✕ 팔만 올리면 어색해 보인다

손을 올리면 머리가 기울어지고, 반대쪽 어깨가 내려간다

다리와 어깨를 자유롭게 움직여보자

직접 몸을 움직여서 표현하기 힘든 자세는 스포츠 선수나 격투가 등의 움직임을 관찰해 보세요
목각인형이나 그리기 쉬운 동세 등에 바꾸면 역동감이 제대로 드러나지 않을 때도 있습니다.
40페이지를 침고해 단순화하고, 전체의 형태가 무너지지 않도록 주의하면서 그려보세요.

다양한 다리의 움직임

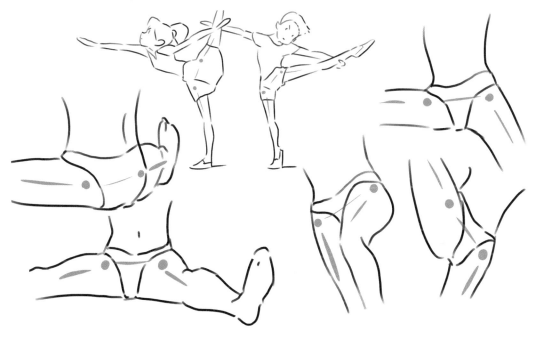

다양한 어깨의 움직임

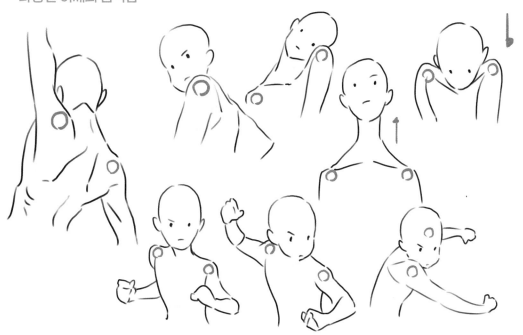

4-3

역동적인 자세의
캐릭터 그리는 법

걷는 자세

많은 사람이 익숙한 자세인 걷기는 조금만 어색한 부분이 있어도 바로 위화감을 느끼게 됩니다. 또한, 느린 움직임을 표현하기 어려운 자세이기도 합니다. 이번에는 자연스러운 걷기를 표현하는 포인트를 살펴보겠습니다.

옆에서 본 걷기

아래의 포인트를 확인하면서 옆에서 본 걷는 자세를 연습해 보세요.
앞으로 나아가는 것처럼 보이도록, 특히 앞으로 기울어진 상태를 생각해야 합니다.

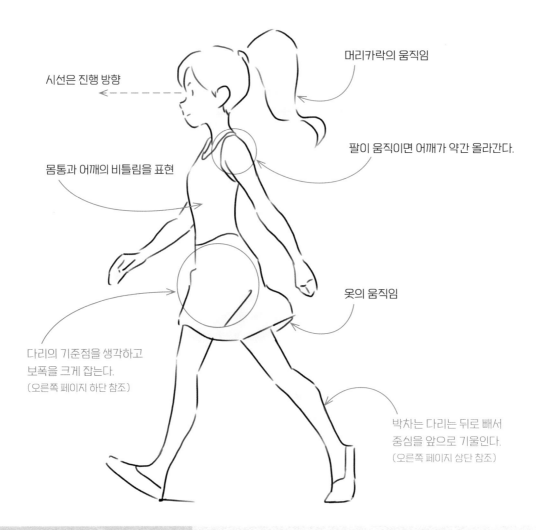

시선은 진행 방향

머리카락의 움직임

팔이 움직이면 어깨가 약간 올라간다.

몸통과 어깨의 비틀림을 표현

옷의 움직임

다리의 기준점을 생각하고 보폭을 크게 잡는다.
(오른쪽 페이지 하단 참조)

박차는 다리는 뒤로 빼서 중심을 앞으로 기울인다.
(오른쪽 페이지 상단 참조)

앞으로 걸으려면 중심을 앞으로 기울인다

아래의 그림은 걷는 자세에서 자주 틀리는 예입니다. 다리를 확실하게 벌리고 의식적으로 중심을
앞으로 쏠리게 그려보세요. 잘 모를 때는 단순한 도형으로 생각해 보세요.

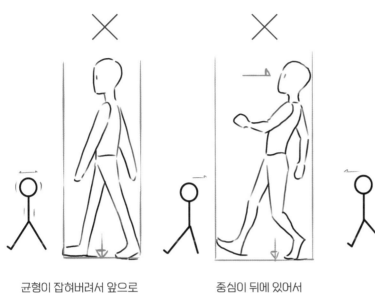

균형이 잡혀버려서 앞으로
나아가는 것처럼 보이지 않는다.

중심이 뒤에 있어서
뒷걸음질처럼 보인다.

차는 다리는 더 뒤로 가져가
전체적으로 앞으로 기울어지
고, 앞으로 걷는 것처럼 보인다.

보폭을 크게 잡는다

보폭이 작으면 형태가 모호하고 걷는 것처럼 보이지 않습니다.
다리의 기준점이 고관절에 있다는 것을 의식하면 자연히 보폭도 커집니다.

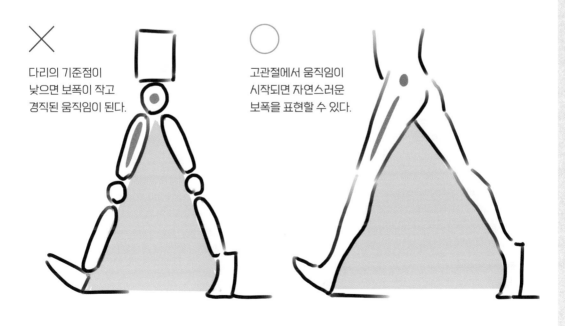

다리의 기준점이
낮으면 보폭이 작고
경직된 움직임이 된다.

고관절에서 움직임이
시작되면 자연스러운
보폭을 표현할 수 있다.

정면, 뒤에서 본 걷는 자세

정면, 뒤에서 본 걷는 자세의 포인트는 손발의 '단면변화'입니다.
손발의 위치 관계를 압축과 확대로 표현해 보세요.

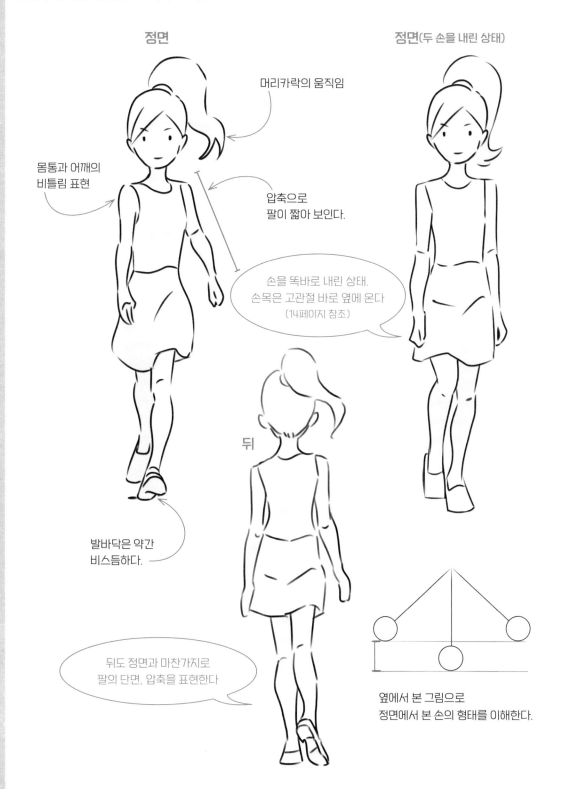

정면

머리카락의 움직임

정면(두 손을 내린 상태)

몸통과 어깨의
비틀림 표현

압축으로
팔이 짧아 보인다.

손을 똑바로 내린 상태.
손목은 고관절 바로 옆에 온다
(14페이지 참조)

뒤

발바닥은 약간
비스듬하다.

뒤도 정면과 마찬가지로
팔의 단면, 압축을 표현한다

옆에서 본 그림으로
정면에서 본 손의 형태를 이해한다.

반측면에서 본 걷는 자세

반측면에서 본 걷는 자세의 옆과 정면의 형태를 잘 이해하고 그려보세요.
반측면을 그릴 때는 발의 공간을 의식해야만 합니다.
특히 발끝은 옆에서 보았을 때와 똑같이 틀어져 버리니 주의하세요.

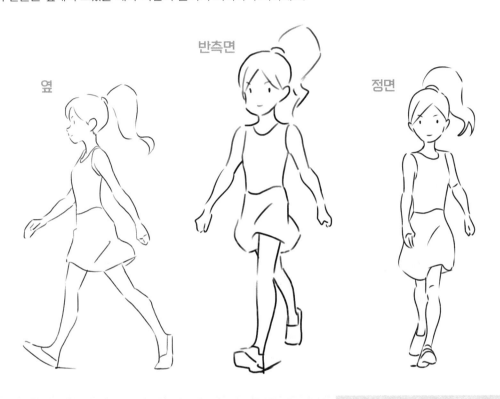

옆 반측면 정면

발 그리는 법

발의 접지면을 '판'이라고 생각하고, 두께를 더하면 걷는 발을 표현할 수 있습니다.
이때 판을 공간에 올리듯이 그리면 확실하게 지면을 딛고 걷는 표현이 됩니다(62페이지 참조).

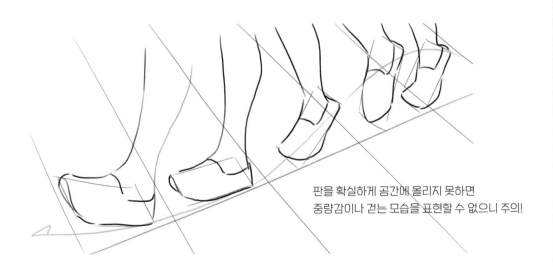

판을 확실하게 공간에 올리지 못하면
중량감이나 걷는 모습을 표현할 수 없으니 주의!

걸을 때 발의 이동 경로

다양한 걷는 자세를 그리려면 발의 이동 경로를 다음의 2단계로 나눠서 이해해 보세요.

제1단계 관절의 위치를 파악합니다. 각 관절의 경계에 무릎, 정강이, 발등, 발바닥, 종아리 등의 모든 부위의 각도가 계속 변하고, 발도 따라갑니다.

제2단계 근육의 긴장과 이완의 표현입니다. 걷는 각 단계에 체중 이동과 근육의 완급에 의해 발의 형태 (특히 무릎 주위)가 항상 변합니다. 원리로 이해하기 쉽지 않기 때문에 형태를 기억해 두세요.

제1단계 : 관절의 위치를 파악한다

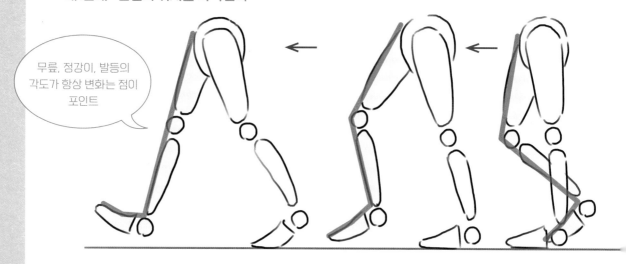

무릎, 정강이, 발등의 각도가 항상 변화는 점이 포인트

제2단계 : 긴장과 완화를 표현한다

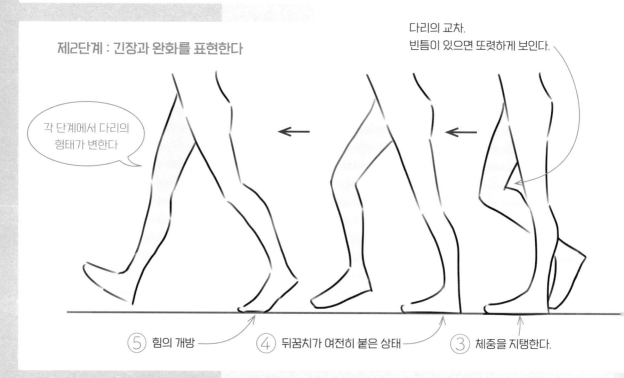

다리의 교차. 빈틈이 있으면 또렷하게 보인다.

각 단계에서 다리의 형태가 변한다

⑤ 힘의 개방 ④ 뒤꿈치가 여전히 붙은 상태 ③ 체중을 지탱한다.

참고 : 팔의 흔들림 팔의 흔들림는 바니 가 있는 '진자운동'을 떠올려 보세요.

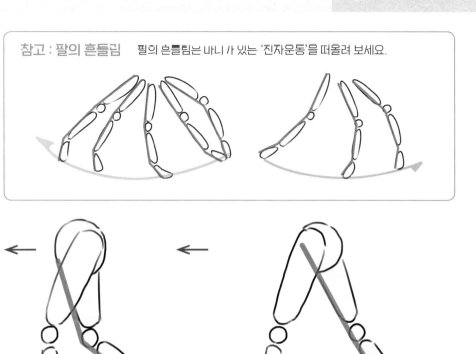

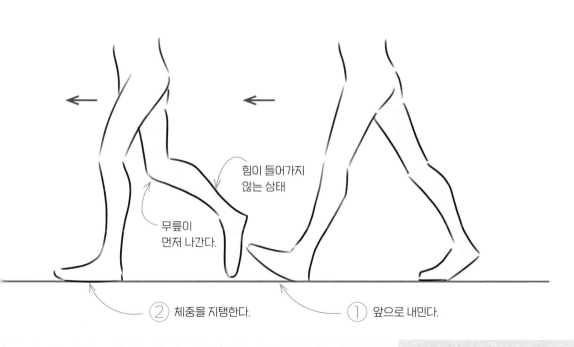

힘이 들어가지
않는 상태

무릎이
먼저 나간다.

② 체중을 지탱한다.

① 앞으로 내민다.

4-4

역동적인 자세의
캐릭터 그리는 법

달리는 자세

걷기와 달리기의 차이는 공중에 뜬 자세의 유무입니다. 걷기는 양쪽 발 중의 하나는 항상 지면에 붙어 있는 상태지만, 달리기는 중간에 공중에 뜬 상태가 존재합니다. 이 점을 의식하면서 그려보세요. 달리기는 걷기보다 옷과 머리카락의 흔들림과 움직임을 의식해야 합니다. 손, 어깨와 허리의 비틀림이 더 큰 것이 달리기의 특징입니다.

옆에서 본 달리는 자세

손과 발의 형태, 높이, 상체의 각도 등 아래의 그림을 참고해 연습해 보세요.
진행 방향을 표현하려면 활처럼 휜 형태도 포인트입니다(오른쪽 페이지 칼럼 참조).

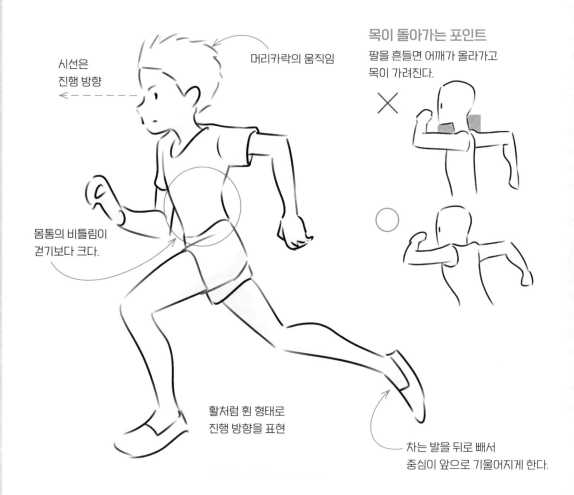

시선은
진행 방향

머리카락의 움직임

몸통의 비틀림이
걷기보다 크다.

활처럼 휜 형태로
진행 방향을 표현

차는 발을 뒤로 빼서
중심이 앞으로 기울어지게 한다.

목이 돌아가는 포인트
팔을 흔들면 어깨가 올라가고
목이 가려진다.

중심에 주의하자

발이 너무 앞으로 나오면 중심이 뒤로 쏠리고 브레이크를 잡은 듯한 표현이 됩니다.
앞으로 내민 발보다도 지면을 차는 발을 뒤로 빼서 전체의 중심이 앞으로 기도록 그려보세요.

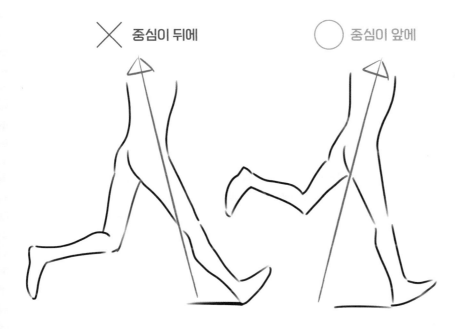

✕ 중심이 뒤에 ○ 중심이 앞에

공중에서 발을 앞으로
내밀어도 착지할 때에는
앞으로 기울어진다.

착지한 발도 앞으로
기울어진 중심을 의식하고
배치한다.

칼럼

활처럼 흰 형태로 진행 방향을 표현한다

활처럼 젖히면 진행 방향과 속도를 표현할 수 있습니다.
몸통과 팔다리 이외에 차와 같은 다양한 사물에도 쓸 수 있는 표현이니 꼭 기억하세요.

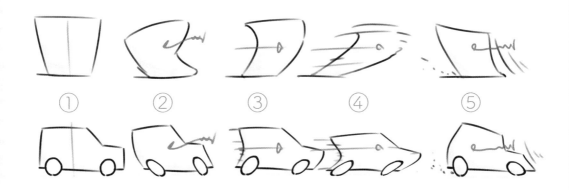

① ② ③ ④ ⑤

정면, 반측면에서 본 달리는 자세

걷기와 마찬가지로 정면과 반측면의 형태는 팔다리의 압축과 단면을 생각해야 합니다.
팔다리의 위치 관계가 잘 이해되지 않는다면, 80페이지의 '옆에서 본 달리는 자세'를 다시 확인해 보세요.

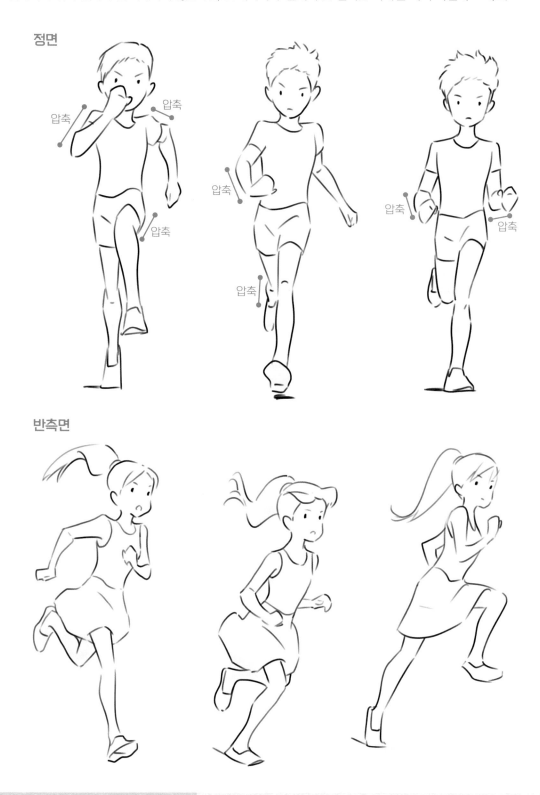

다양한 달리기 자세

자신의 달리기를 선화로 옮기거나 다른 자료와 인터넷 등에서 영상을 컷 단위로 나눠보는 식으로
참고해서 그려보세요.

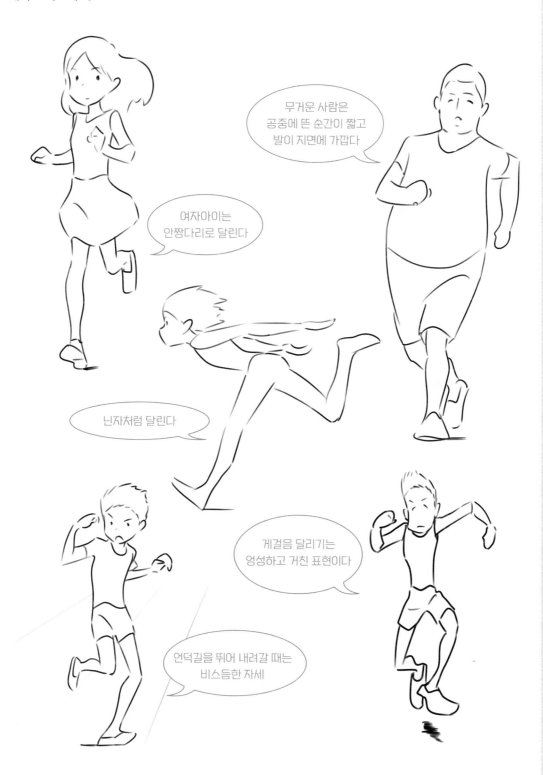

무거운 사람은
공중에 뜬 순간이 짧고
발이 지면에 가깝다

여자아이는
안짱다리로 달린다

닌자처럼 달린다

게걸음 달리기는
엉성하고 거친 표현이다

언덕길을 뛰어 내려갈 때는
비스듬한 자세

4-5

한쪽 다리로 선 자세

사실적인 캐릭터를 표현하려면 전신의 중량감을 생각한 균형 있는 표현이 중요합니다. 좋은 연습 방법인 한쪽 다리로 선 자세를 그려보세요.

기본 자세

무거운 머리를 발바닥으로 버티면서 두 팔을 벌려 균형을 잡으려는 모습으로 안정감을 표현할 수 있습니다. 손끝, 발끝에도 주의하면서 캐릭터를 표현해 보세요.

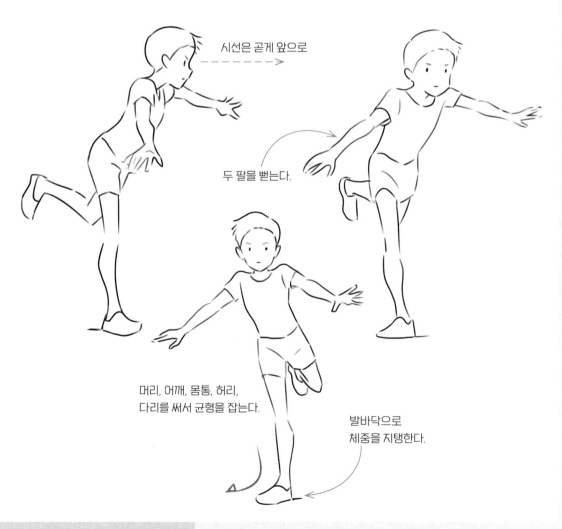

시선은 곧게 앞으로

두 팔을 뻗는다.

머리, 어깨, 몸통, 허리,
다리를 써서 균형을 잡는다.

발바닥으로
체중을 지탱한다.

균형이 잡히지 않은 예

전신을 잘 쓰지 못하면 균형을 잡을 수가 없습니다.
직접 연기하면서 어떻게 하면 균형을 잡을 수 있을지 확인해 보세요.

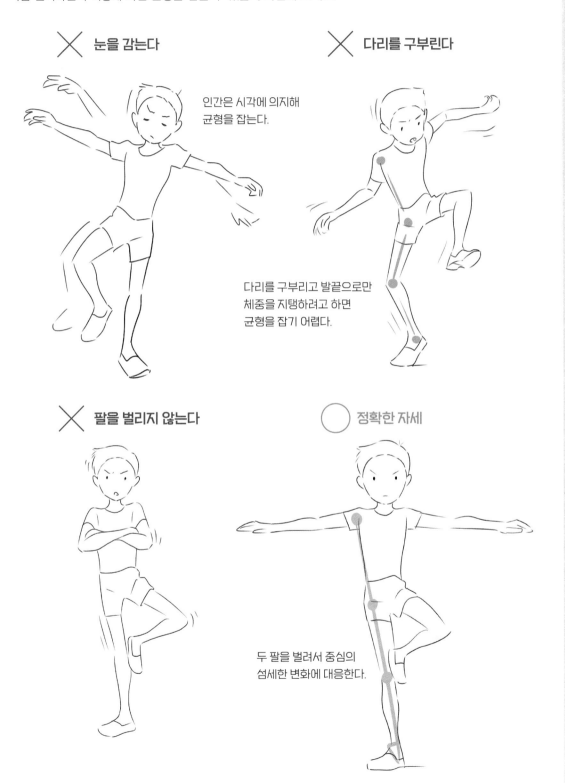

✕ 눈을 감는다

인간은 시각에 의지해
균형을 잡는다.

✕ 다리를 구부린다

다리를 구부리고 발끝으로만
체중을 지탱하려고 하면
균형을 잡기 어렵다.

✕ 팔을 벌리지 않는다

◯ 정확한 자세

두 팔을 벌려서 중심의
섬세한 변화에 대응한다.

물구나무서기로 배우는 균형 잡는 법

물구나무서기도 균형을 잡는 방법은 같습니다.
손뿐만이 아니라 팔을 뻗어 어깨에 힘을 주고 전신으로 균형을 잡습니다.

✕ **팔을 구부렸다**

○ **전신으로 균형을 잡는다**

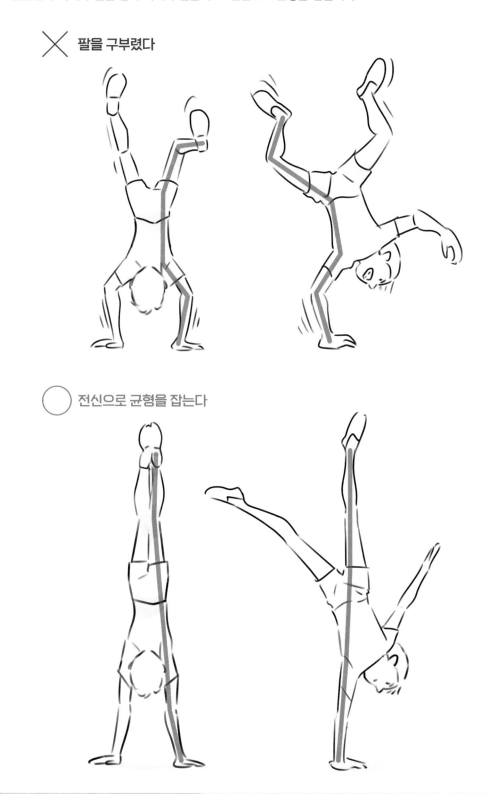

한쪽 다리로 선 다양한 자세

균형 잡는 법을 생각하면서 한쪽 다리로 선 다양한 자세를 그려보세요.

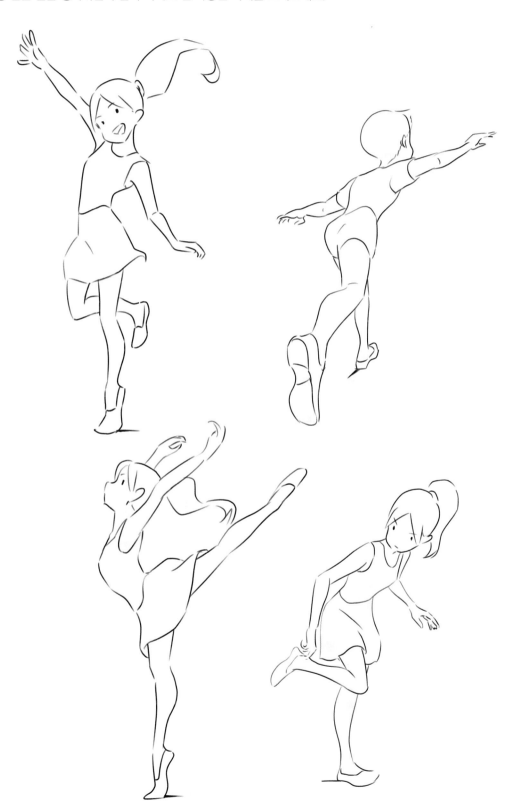

4-6

무거운 물건을 든 자세

그림으로 '무게'를 표현하려면 리액션이 필요합니다. 아무것도 없는 공간에 벽이 있는 것처럼 연기하는 '팬 토마임'과 같은 원리입니다. 포인트는 실제 사물의 무 게보다도 1.5배 정도 과장해서 그리는 것입니다. 그렇 게 하지 않으면 보는 사람에게 무게감을 전달할 수 없 기 때문입니다.

기본 자세

무게를 표현하려면 물건을 전신으로 감싸듯이 듭니다.
물건+몸 전체로 균형을 잡으려고 애쓰는 모습을 그려보세요.

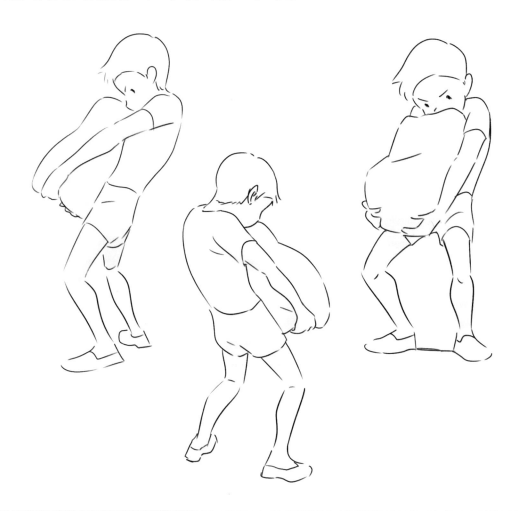

무거워 보이지 않는 예

아래의 2가지 예처럼 물건과 몸 사이에 공간이 있으면 물건이 가벼워 보입니다.
직접 무거운 물건과 가벼운 물건을 들어 올려보고 차이를 관찰해 보세요.

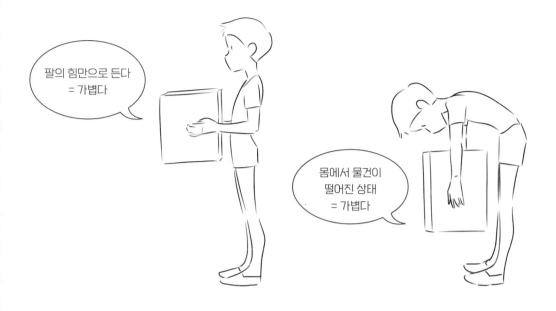

물건과 사람을 한 덩어리로 그린다

물건+사람으로 균형을 잡기 때문에 물건과 사람을 한 덩어리라고 생각해 보세요.

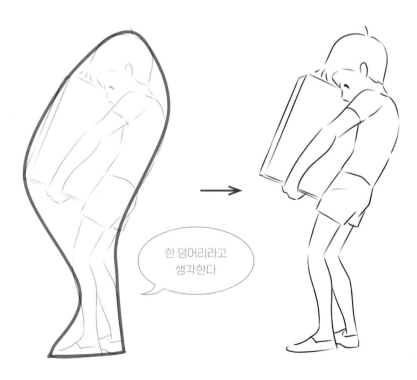

곧 쓰러질 것처럼 그린다

물건+사람으로 균형을 잡으려면 '짐이 없으면 쓰러질 듯한 자세'를 생각해 보세요.

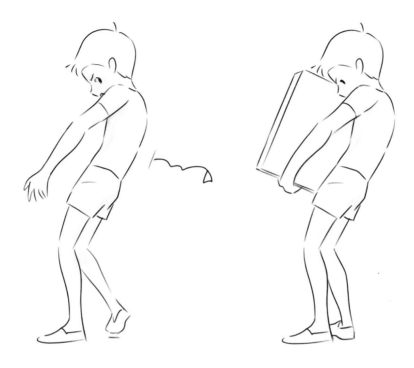

끈을 세게 잡아당기는 표현

아래의 그림을 보면서 물건에 힘이 실렸을 때의 움직임과 강약의 변화를 생각해 보세요.
끈을 강하게 잡아당기면 점차 팔과 끈이 직전에 가까워지고, 그 뒤에 몸통, 허리, 다리의 순으로 온몸을 사용해
더 강한 힘으로 끝을 잡아당깁니다.

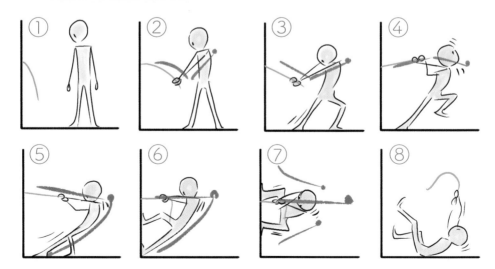

힘의 강도 : ① = ⑧ < ② < ③ < ④ < ⑤ < ⑥ < ⑦

물건을 든 다양한 모습을 그려보자

무거운 물건을 들었을 때는 허벅지에 붙이거나 어깨와 등에 올리는 식으로 무게를 분산시켜, 손에 쏠리는 부담을 줄입니다. 이런 힘의 흐름을 의식하고 물건의 크기와 형태에 생각하면서 다양한 물건을 든 모습을 그려보세요.

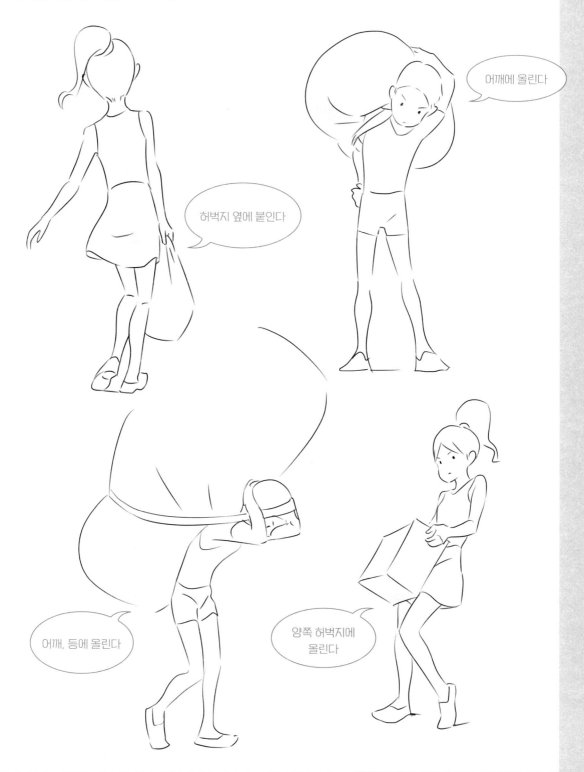

허벅지 옆에 붙인다

어깨에 올린다

어깨, 등에 올린다

양쪽 허벅지에 올린다

4-7

역동적인 자세의
캐릭터 그리는 법

강풍을 헤치며
걷는 자세

눈에 보이지 않는 '바람'은 인물의 리액션과 옷, 머리카락의 움직임으로 표현합니다. 이외에도 인물만으로 바람을 표현할 수 있는 작은 테크닉이 있는데, 특히 중요한 것이 중심입니다.

기본 자세

아래의 예를 참고해 인물만으로 바람을 표현하는 포인트를 확인해 보세요.

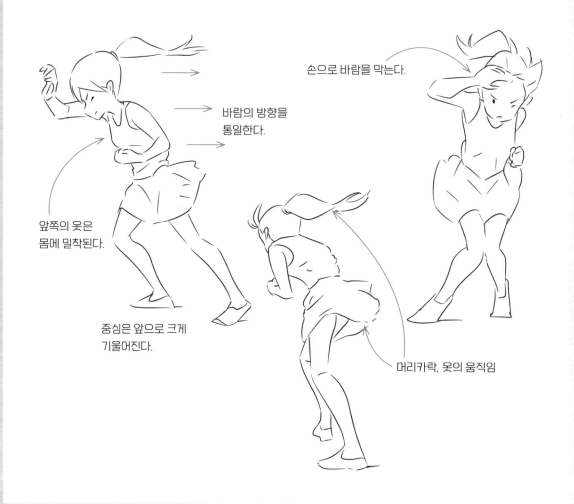

손으로 바람을 막는다.

바람의 방향을
통일한다.

앞쪽의 옷은
몸에 밀착된다.

중심은 앞으로 크게
기울어진다.

머리카락, 옷의 움직임

중심과 바람의 방향을 생각하고 그린다

중심을 앞으로 기울여서 그립니다.
강풍이라면 앞으로 쓰러질 정도로 기울인 자세로 그리는 것이 포인트입니다.

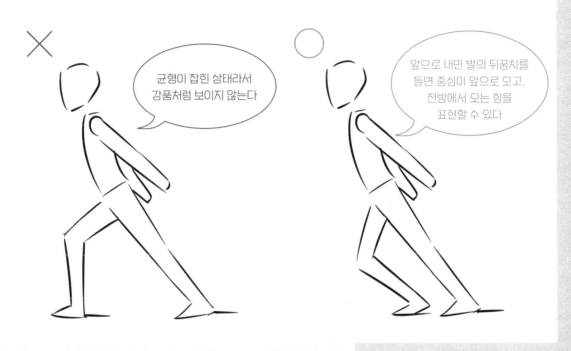

균형이 잡힌 상태라서
강풍처럼 보이지 않는다

앞으로 내민 발의 뒤꿈치를
들면 중심이 앞으로 오고,
전방에서 오는 힘을
표현할 수 있다

바람의 방향을 생각하고 그린다

난기류처럼 특수한 상황을 제외하고 바람은 한 방향입니다.
머리카락과 옷이 펄럭이는 방향도 통일해서 그립니다.

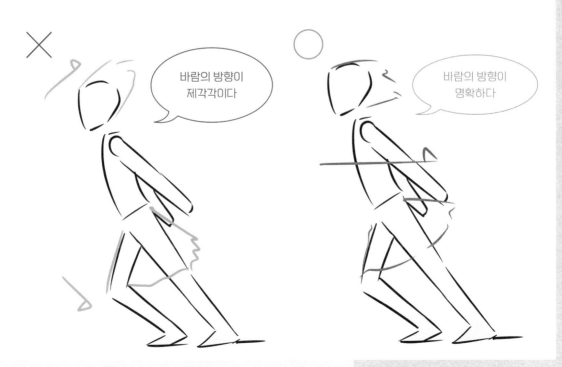

바람의 방향이
제각각이다

바람의 방향이
명확하다

힘의 방향을 생각하고 그린다

아래의 두 그림은 모두 전방으로 향하는 힘을 표현했는데,
왼쪽은 자세를 유지하려는 상태, 오른쪽은 더 전진하려는 상태를 나타냅니다.
이것은 무거운 물건을 들어 올릴 때(88페이지)와 같습니다.

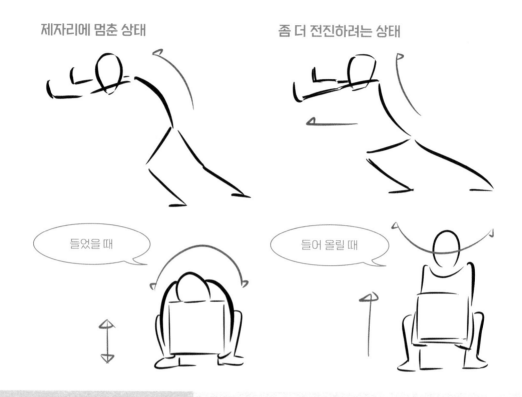

제자리에 멈춘 상태

좀 더 전진하려는 상태

들었을 때

들어 올릴 때

정면에서 불어오는 바람을 그린다

정면에서 불어오는 바람을 그릴 때도 앞으로 기울인 자세로 표현합니다. 전신이 압축된 형태로 보이고
약간 하이앵글과 같은 모습이 됩니다. 몸을 앞으로 기울였을 때 어떤 부위가 겹치는지 생각해 보세요.

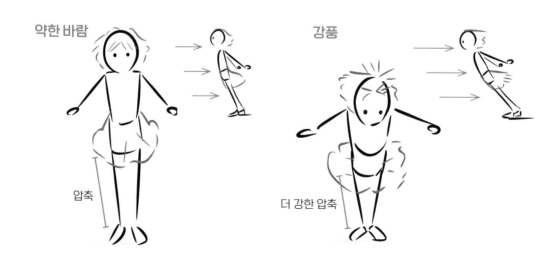

약한 바람

강풍

압축

더 강한 압축

반측면에서 본 모습을 그려보자

지금까지의 내용을 참고해 이번에는 반측면에서 본 모습을 그려보세요.
옆이나 정면과 비교해 난이도가 높지만, 아래의 순서를 참고해 도전해 보세요.

① 바람의 방향과
　캐릭터의 방향을 정한다

다리를 게처럼
약간 벌리고 강풍의
분위기를 연출한다

② 캐릭터의 원근감에 적합한 기준선을
　그리고 팔을 그려 넣는다

③ 팔과 옷, 머리카락을 그린다

더는 바람을 버티지
못하고 날려가는 모습!

원근에 알맞게 앞뒤의 그림을 그려보자.

참고 자세 1 : 공을 던진다

공을 던지는 자세도 중심 이동에 주목해서 그려보세요.
공을 손으로만 던지는 것이 아니라 머리, 어깨, 허리, 다리의 전신을 사용해서 던집니다.

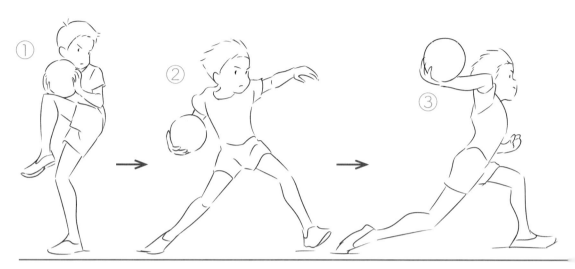

①~②

공을 던지기 시작한 순간에 힘을 주지 않은 것이 포인트.
너무 힘을 주면 자세가 경직되어 던지는 순간에 제대로 힘을
실을 수 없다. 두 다리의 자세는 너무 크게 벌리지 않고
자연스러운 넓이로 그린다.

③

공은 몸통의 움직임에 뒤따라오다가 마지막에 앞으로 나온다.
던지는 손을 너무 높이 들지 않고 자연스러운 자세를
의식합니다.

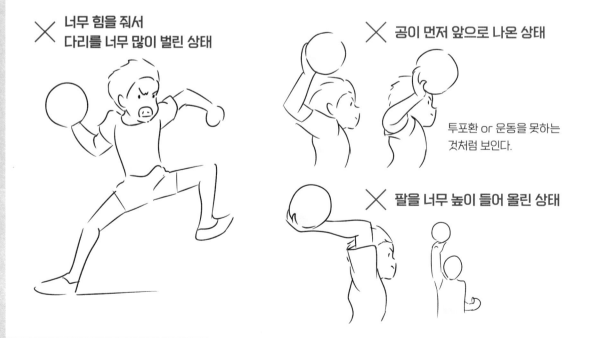

✕ **너무 힘을 줘서
다리를 너무 많이 벌린 상태**

✕ **공이 먼저 앞으로 나온 상태**

투포환 or 운동을 못하는
것처럼 보인다.

✕ **팔을 너무 높이 들어 올린 상태**

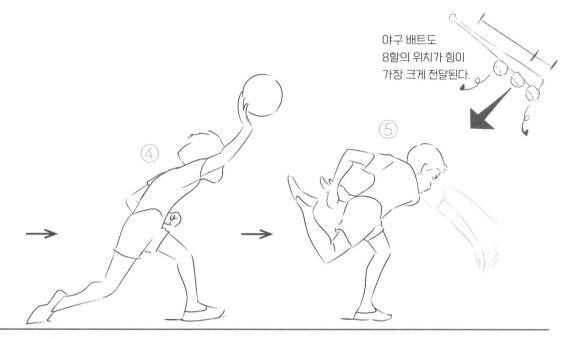

야구 배트도
8할의 위치가 힘이
가장 크게 전달된다.

④ 시선은 공을 던지는 방향을 본다. 어깨, 허리가 틀어진다.
공이 떨어지는 순간, 팔을 완전히 휘두르지 않고 8할 정도로 그린다.

⑤ 던진 직후에 팔의 회전이 끝난 상태로 그린다.
마지막으로 온몸에 힘을 뺀다.

✕ **시선이 아래로 향하고, 팔다리를 길게 뻗은 상태**

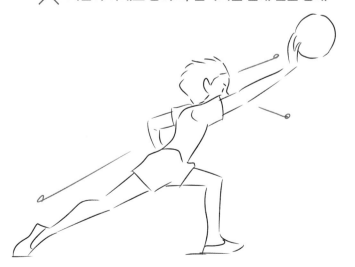

팔을 힘껏 내지른 펀치는 아프지 않다.

8할 정도 뻗으면 힘이 가장 크게 전달된다.

참고 자세 2 : 제자리 멀리뛰기, 일어서기

움직임의 순간을 그리고 싶다면 힘의 흐름, 중심 이동에 주목해 보세요.
아래의 2가지 예는 '압축' → '방출'의 순서로 몸이 움직입니다.

제자리 멀리뛰기

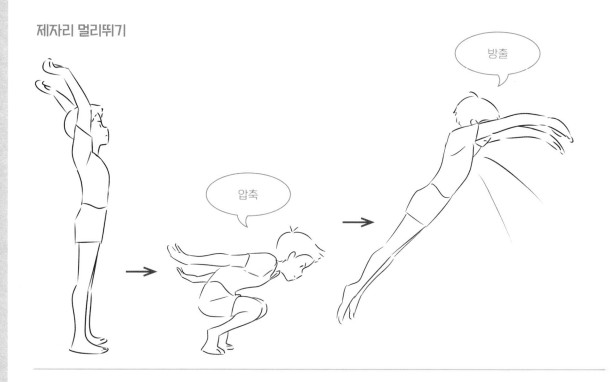

일어서기

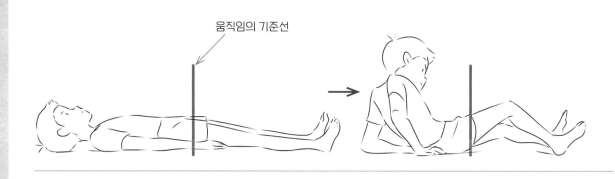

전신의 신축이
'뛰는 동작'의 포인트.
웅크렸다가 뻗는 반동으로
몸을 공중으로 띄운다

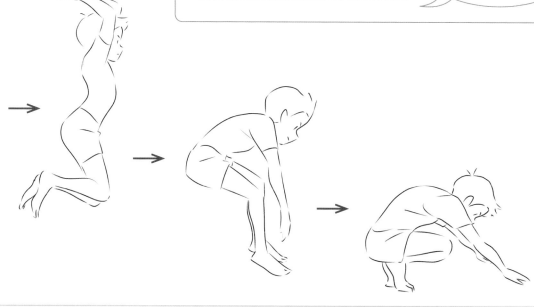

허리는 수직으로 올라가고,
머리의 궤도는 멀리 크게 돌아온다

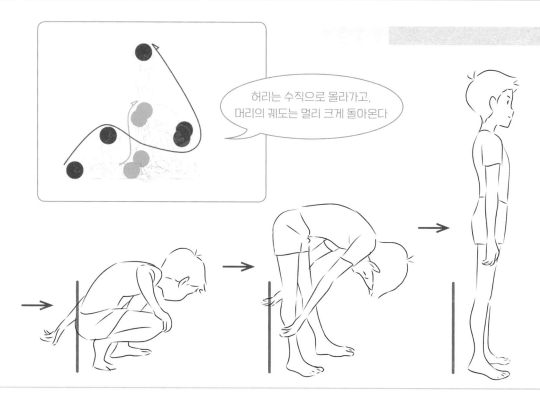

Part 5

공간 표현과 레이아웃

2차원인 그림을 더 사실적으로 표현하려면, 방과 통로, 도시, 자연 같은 '공간 요소'를 빼놓을 수 없습니다. 특히 공간 표현은 '누가, 무엇을, 어디에서 어떻게 보고 있는지'를 의식하는 것이 중요합니다. 즉, '시점의 위치 설정'을 가리키는 말입니다. 하이앵글인지 로우앵글인지, 광각인지 망원인지, 혹은 어떤 프레임으로 포착했는지에 따라서 그림의 의미가 변합니다.

Part 5에서는 원근의 기본적인 원리를 시작해, 매력적인 레이아웃을 잡는 법, 그리고 더 자유롭게 공간을 그리려면 꼭 알아야 하는 '공간 비트'에 대해서 소개합니다.

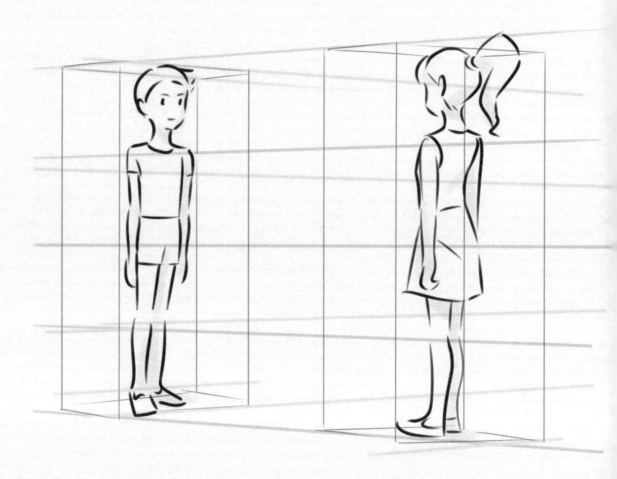

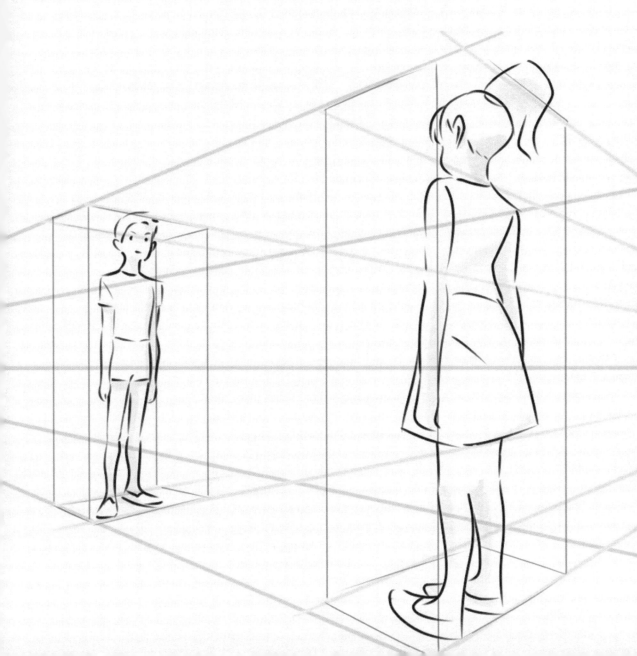

5-1

공간 표현과
레이아웃

의자와
사람으로 배우는
공간 표현의 기본

인물만 있는 자세와는 달리 '의자에 앉은 인물'을 그리려면 공간 표현을 무시할 수 없습니다. 의자에 앉은 인물 그리는 방법을 통해, 습관에 의지하지 않고 다양한 공간에 있는 인물을 자유자재로 그리는 방법을 배워보세요. 우선 원근이 적용된 입방체(의자) 그리는 법, 다음은 그 입체에 인물을 그려 넣는 방법, 마지막으로 의자에 앉을 때의 자세와 인체의 형태를 그리는 법에 대해서 설명하겠습니다.

의자에 앉혀 보자

왼쪽의 그림은 자주 틀리는 예입니다.
아래에 지적한 포인트와 함께 바른 예와 비교해 보세요.

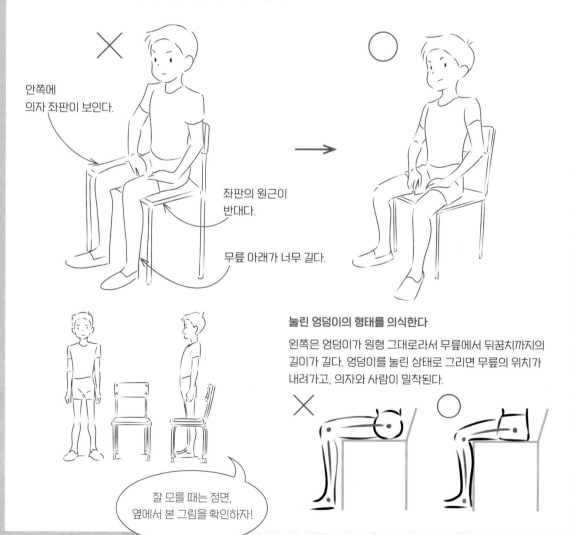

안쪽에
의자 좌판이 보인다.

좌판의 원근이
반대다.

무릎 아래가 너무 길다.

눌린 엉덩이의 형태를 의식한다

왼쪽은 엉덩이가 원형 그대로라서 무릎에서 뒤꿈치까지의 길이가 길다. 엉덩이를 눌린 상태로 그리면 무릎의 위치가 내려가고, 의자와 사람이 밀착된다.

잘 모를 때는 정면,
옆에서 본 그림을 확인하자!

시점에 따른 입방체의 형태 차이

시점에 따라서 입방체의 형태는 보는 위치에 따라서 달라집니다. 거리가 가까울수록 안내선의 경사가 커지고, 멀수록 경사가 작기 때문입니다. 가까운 것일수록 영향이 커집니다.

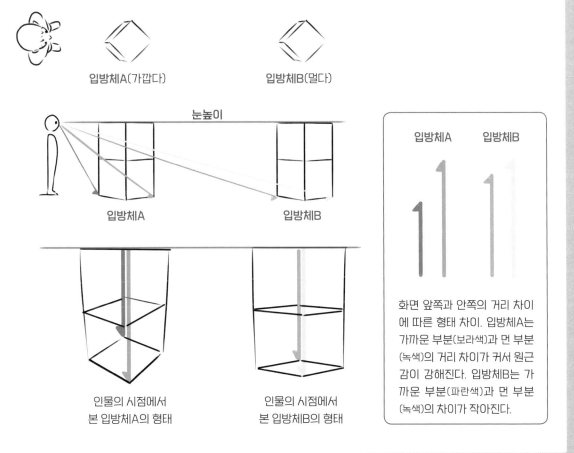

화면 앞쪽과 안쪽의 거리 차이에 따른 형태 차이. 입방체A는 가까운 부분(보라색)과 먼 부분(녹색)의 거리 차이가 커서 원근감이 강해진다. 입방체B는 가까운 부분(파란색)과 먼 부분(녹색)의 차이가 작아진다.

어떤 의자도 상자가 기본

의자는 입방체를 붙인 형태와 비슷합니다. 입방체를 붙여서 다양한 의자를 그려보세요.
의자는 캐릭터를 올릴 때도 입방체로 생각하면 그리기 쉽습니다.

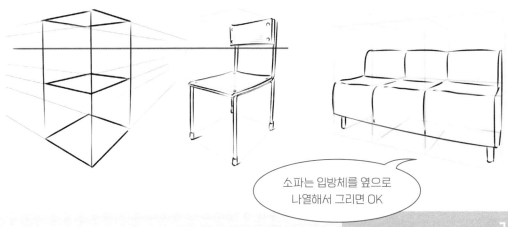

소파는 입방체를 옆으로 나열해서 그리면 OK

의자에 사람을 올려보자

103페이지에서 설명한 입방체의 형태 차이를 응용하면
의자에 앉은 인물의 형태 차이도 그릴 수 있습니다.
인물의 원근을 의자를 기준으로 아래의 순서대로 그려보세요.

가까이에서 본 모습

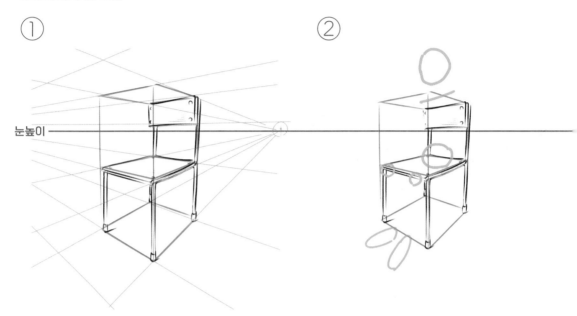

눈높이를 설정하고, 그리고 싶은 의자에 적합한 상자를
먼저 그린 다음, 상자에 적합한 소실점을 결정하고
의자를 그린다. 어떤 선이 어떤 소실점으로 향하는지
잘못 보지 않도록 선의 방향을 확인한다[※].

의자의 위치에 적합하게 좌판=허리, 등받이=등,
좌판 가장자리=무릎이 오도록 형태를 잡는다.
발바닥(23~45cm)은 좌판 깊이(40~45cm)와의
비율을 생각하면서 그린다.

멀리서 본 모습

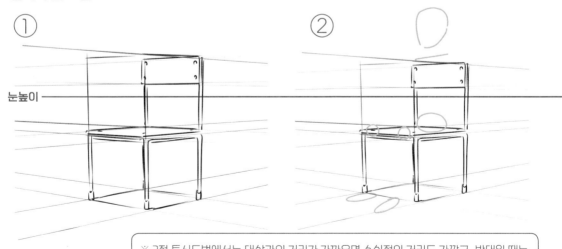

> ※ 2점 투시도법에서는 대상과의 거리가 가까우면 소실점의 거리도 가깝고, 반대일 때는
> 2점의 거리도 멀어진다. 화면 밖의 소실점까지 종이를 연결하거나 디지털 도구 등을
> 사용해 정확한 원근의 기준을 설정하자.

알아두자『1점 투시노법』이란?

평면에 편행인 두 선을 무한히 연장하면 시짐의 높이(눈높이) 위에 1점(소실점)에서 교차하는
구도를 말한다. 대상물을 비스듬히 반측면에서 보면 소실점 2개인 2점 투시도법이 된다.
대상에 가까이 접근해 위아래의 거리 비율을 무시할 수 없어지면, 높이로도 원근이
되기 때문에 3점 투시도법을 사용해서 표현한다.

③

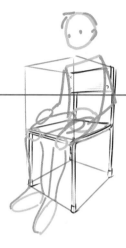

④

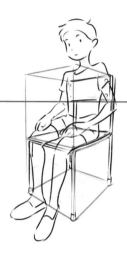

②에서 그린 각 부위의 형태를 바탕으로
구체적으로 간격을 메우고 인물을 그린다.
이때도 눈과 팔꿈치 등의 원근감을 잊어서는 안 된다.

손발의 방향과 단면에 원근을 적용한 상태를
생각하면서 입체적으로 세부를 그린다. 좌판에 닿은
엉덩이와 허벅지 뒷면을 납작하게 의자와 밀착된
느낌을 표현한다(102페이지 참조).

③

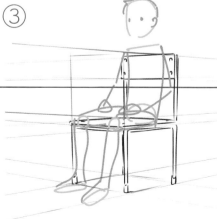

④

하이앵글, 로우앵글을 그린다

우선 하이앵글은 눈높이가 높고, 로우앵글은 눈높이가 낮다는 점을 고려한 입방체를 그립니다.
원근에 적합한 형태의 입방체를 그렸다면, 104페이지의 순서에 따라서 사람을 그려보세요.

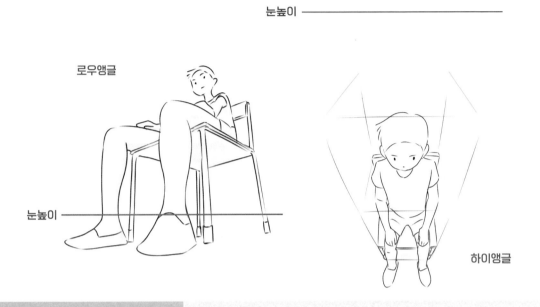

의자에 앉은 다양한 자세

발바닥이 지면에 붙어 있거나 걸터앉는 식으로 앉는 법도 다양합니다.
직접 자세를 잡아보거나 사진을 찾아보면서 다양한 패턴을 그려보세요.

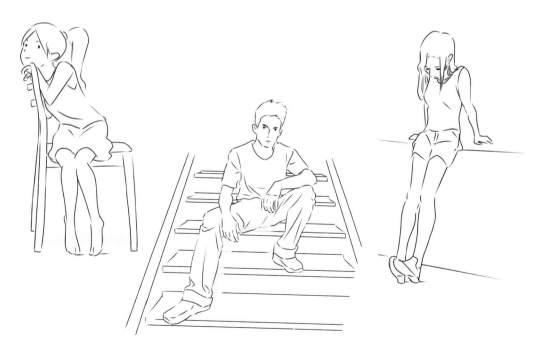

앉을 때의 자세도 생각한다

앉은 자세의 상반신만 그릴 때, 아래의 예처럼 허리를 곧게 편 상태면 어색해 보입니다.
예의를 차릴 공식 행사에 참석한 것이 아니라면 앉은 자세는 새우등처럼 구부정해진다는 것을 잊지 마세요.

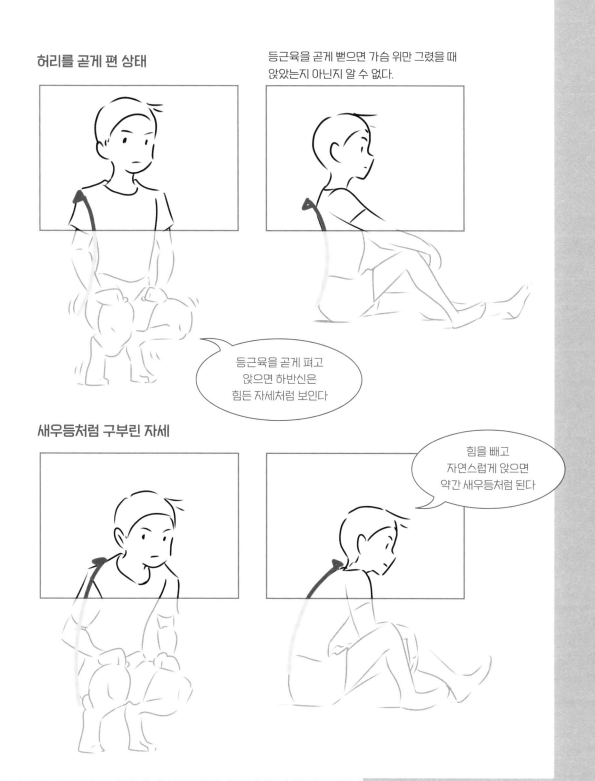

허리를 곧게 편 상태

등근육을 곧게 뻗으면 가슴 위만 그렸을 때
앉았는지 아닌지 알 수 없다.

등근육을 곧게 펴고
앉으면 하반신은
힘든 자세처럼 보인다

새우등처럼 구부린 자세

힘을 빼고
자연스럽게 앉으면
약간 새우등처럼 된다

5-2

공간 표현과
레이아웃

마주 보는
두 사람으로 배우는
원근법

한 화면에 두 인물이 동시에 존재할 때는 두 사람 사이의 공간 표현을 표현해야 합니다. 특히 발을 포함한 전신을 그릴 때는 두 사람 사이에 발바닥이 몇 개 정도 들어가는지, 미리 확인해두면 두 사람의 거리가 명확해집니다. 두 사람을 어떤 위치에서 본 것인지에 따라서 그림의 의미가 전혀 달라집니다.

광각과 망원

광각이란 시점이 가깝고 화각이 넓은 상태,
망원이란 시점이 멀고 화각이 좁은 상태를 가리킵니다.

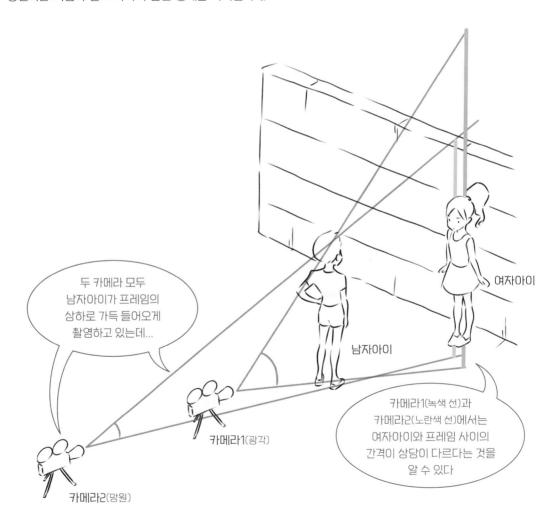

두 카메라 모두
남자아이가 프레임의
상하로 가득 들어오게
촬영하고 있는데...

여자아이

남자아이

카메라1(광각)

카메라1(녹색 선)과
카메라2(노란색 선)에서는
여자아이와 프레임 사이의
간격이 상당이 다르다는 것을
알 수 있다

카메라2(망원)

거리에 따른 차이

가까이서 본 모습 남자와 여자의 크기 차이가 커집니다. 가까이서 보면 시점에서의 거리 비율에 따라서
벽은 왜곡되고 남자의 상반신은 로우앵글처럼 하반신이 하이앵글로 보입니다.

멀리시 본 모습 남자와 여자는 크기 차이가 작고 멀리서 보면 대부분 같은 장소에 있는 것처럼 보입니다.

가까이에서 본 모습

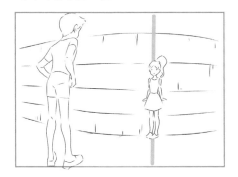

더 가까이에서 본 모습

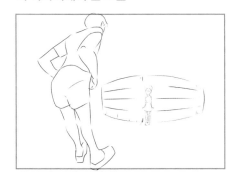

멀리서 본 모습

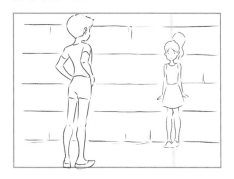

더 멀리서 본 모습

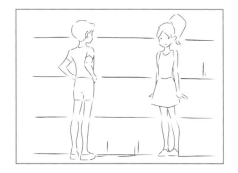

칼럼

우리 주변의 사물로 바꿔서 생각해보자

시점 변화를 사람에 적용해서 그리기는 어려워서 우선 익숙한 것으로 바꿔서 생각해 보세요.
세로로 긴 상자와 페트병을 나열해 사진을 찍고, 가까이에서 본 것과 멀리서 본 것의 형태가
어떻게 달라지는지 관찰해 보세요.

멀리서 본 모습

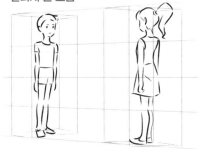

가까이서 본 모습

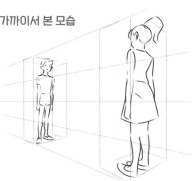

두 사람의 시선이 마주치게 그린다

시선이 마주치는 두 인물을 그릴 때 각각의 시선이 중요합니다.
시선을 마주치게 그리는 포인트를 2개의 시점으로 살펴보겠습니다.

멀리서 본 두 사람

✕ 시선이 어긋난다

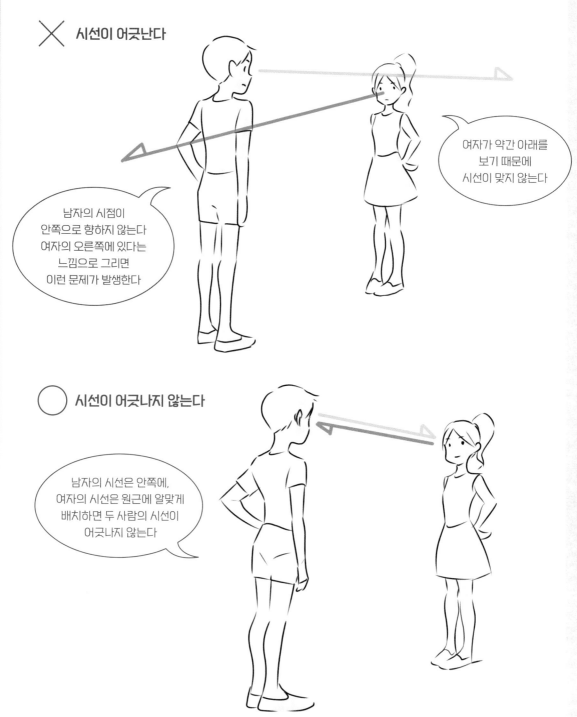

여자가 약간 아래를
보기 때문에
시선이 맞지 않는다

남자의 시점이
안쪽으로 향하지 않는다
여자의 오른쪽에 있다는
느낌으로 그리면
이런 문제가 발생한다

◯ 시선이 어긋나지 않는다

남자의 시선은 안쪽에,
여자의 시선은 원근에 알맞게
배치하면 두 사람의 시선이
어긋나지 않는다

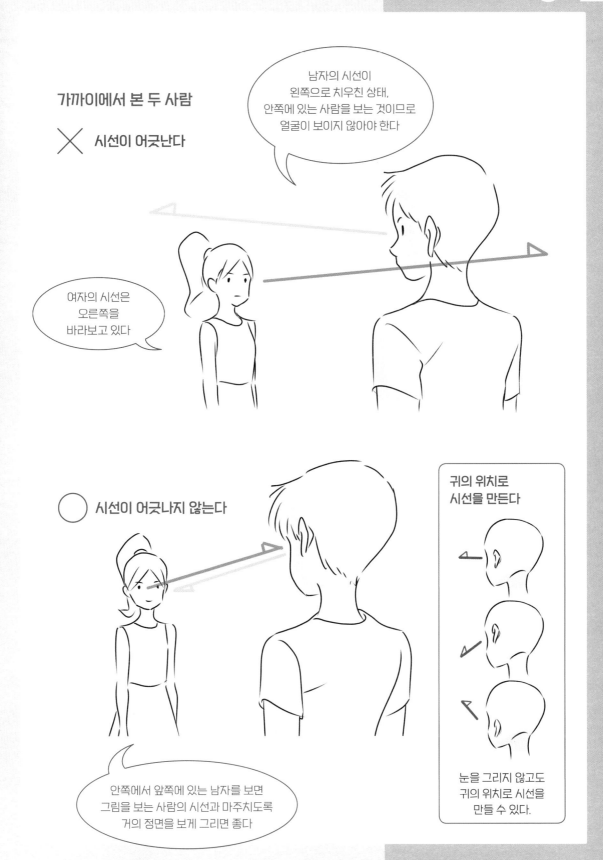

가까이에서 본 두 사람

✕ 시선이 어긋난다

남자의 시선이
왼쪽으로 치우친 상태,
안쪽에 있는 사람을 보는 것이므로
얼굴이 보이지 않아야 한다

여자의 시선은
오른쪽을
바라보고 있다

◯ 시선이 어긋나지 않는다

귀의 위치로
시선을 만든다

안쪽에서 앞쪽에 있는 남자를 보면
그림을 보는 사람의 시선과 마주치도록
거의 정면을 보게 그리면 좋다

눈을 그리지 않고도
귀의 위치로 시선을
만들 수 있다.

광각과 망원은 전혀 다르게 보인다

같은 장면이라도 보는 위치에 따라서 의미가 달라집니다.
아래에 있는 야구장을 참고해 살펴보세요.

마운드에서 본 시점(광각)

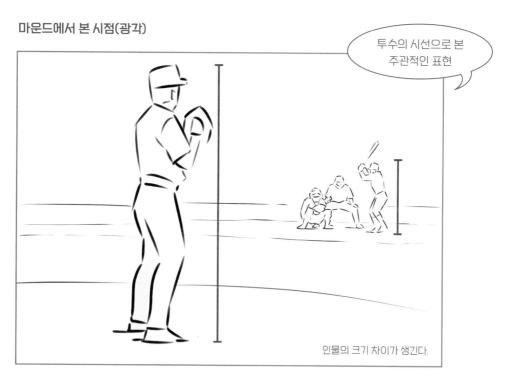

투수의 시선으로 본 주관적인 표현

인물의 크기 차이가 생긴다.

마운드에서 본 시점(망원)

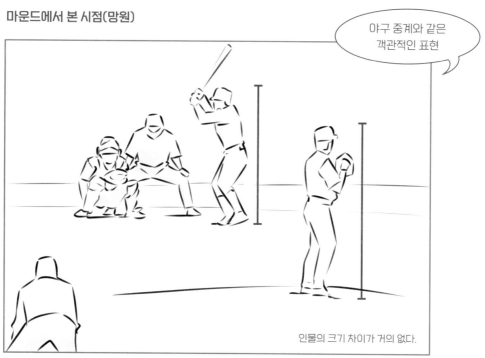

야구 중계와 같은 객관적인 표현

인물의 크기 차이가 거의 없다.

주관과 객관의 다양한 표현

광각과 망원을 구분해서 사용하면 다양한 표현이 가능합니다.
아래의 예를 참고해 직접 그려보세요.

스마트폰을 본다(주관)

머리(크다)와 발(작다)의 크기 차이가 커서,
마치 직접 보고 있는 듯한 주관적인 그림이 된다.

단란한 가족(객관)

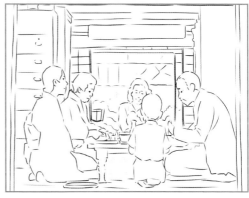

이 가족을 제삼자인 방관자가 보거나,
관찰하는 듯한 효과가 있다.

복싱(주관)

마치 자신이 맞는 것처럼 화면 앞쪽의 인물에게
감정을 이입하는 효과가 있다.

도로(객관)

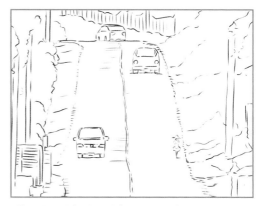

원근에 따라 차의 크기 차이가 거의 없고,
객관적인 상황을 설명하는 효과가 있다.

급수탑과 사람으로 배우는 레이아웃과 시선 유도

레이아웃과 시선 유도에 대해서 배워보겠습니다. 레이아웃이란 프레임 속에 그린 대상을 배치하는 것을 뜻합니다. 배치하는 위치로 시선을 유도할 수 있습니다. 이번 항목에서는 급수탑과 사람처럼 크기가 다른 것을 예로 프레임에 어떤 식으로 배치하면 보기 좋은지 알아보겠습니다.

매력적인 레이아웃이란

아래의 두 가지 그림은 시점A에서 인물과 급수탑을 그린 것입니다. 위의 그림보다 아래의 그림이 박력 있고 매력적으로 보이는데, 인물과 급수탑의 레이아웃 차이에 의한 것입니다.
다음 페이지에서 구성 방법을 살펴보겠습니다.

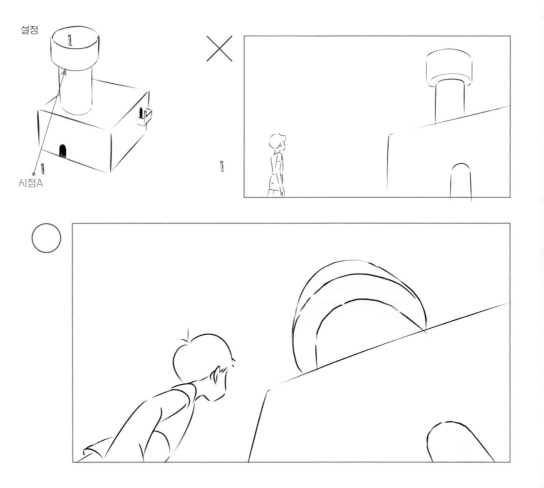

레이아웃의 구성 순서

왼쪽 페이지의 시점A에서 본 그림을 참고해, 매력적인 레이아웃의 구성 순서를 알아보겠습니다
보기 쉬운 레이아웃이란, 시선의 유도가 매끄럽고 가장 보여주고 싶은 것에서
그다음으로 보여주고 싶은 것으로 시선이 자연스럽게 움직이는 레이아웃입니다.

① 맨 처음에 보여 주고 싶은 대상물을 중심 가까이에 크게 배치하고, 다음으로 보여 주고 싶은 것을 약간 작게, 나머지는 더 작게 배치한다.

② 배치가 성립하는 투시안내선을 표시한다. 급수탑의 약간 위에 소실점을 잡는다.

③ 입구의 크기 등 틀 밖으로 보이지 않는 부분까지 생각하면서 화면 전체를 정리한다.

④ 인물, 건물 등의 세부를 그리면 완성이다.

레이아웃의 차이를 비교해보자

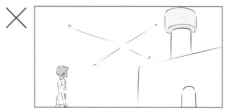

그리고 싶은 대상이 모호하고
시선이 분산된다.

주위 여백까지 이용해
시선 유도가 자연스럽다.

크기를 서로 바꿔보면...

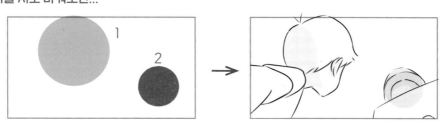

급수탑과 인물의 크기를 바꿔보면, 인물이 중심이 되고 그림의 의미가 변한다.
이렇게 시점을 바꾸면 크기도 달라지고 자유로운 표현이 가능하다.

틀 속에 균형 있게 배치한다

이번에는 시점B에서 본 그림을 살펴보겠습니다.

아래의 그림은 인물 왼쪽에 여백이 생겼습니다.

어색한 여백이 생기지 않도록 균형을 생각하면서 배치해 보세요.

설정

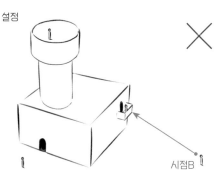

여백이 너무 커서 허전하다.

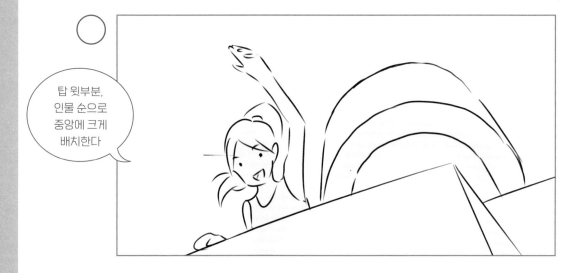

탑 윗부분,
인물 순으로
중앙에 크게
배치한다

세로 방향의 원근이 좌우 비대칭이면...

왼쪽 그림은 카메라가 수평이 아니라 약간 기울어진 상태다.

안정적인 구성이라면 오른쪽 그림처럼 좌우대칭이 정석이라고 알아두자.

인물이 베란다에서 떨어질 것만 같은 아찔한 장면이라면 좌우 비대칭인 레이아웃도 가능하다.

세로 방향의 원근이 좌우 비대칭

좌우대칭이면 안정적인 레이아웃이 된다.

높이를 표현한다

높은 장소에서 내려다본 구도입니다.
아래의 그림은 건물의 형태가 모호해서 높이를 표현할 수 없습니다.
반대로 아래의 그림은 건물이 아래로 압축, 사람과 입구의 대비로 높이가 제대로 표현되었습니다.

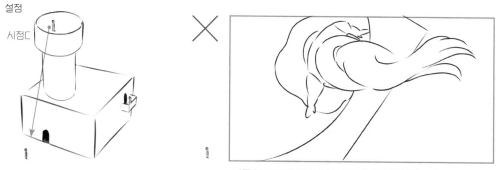

건물이 평면으로 보여 높이가 느껴지지 않는다.

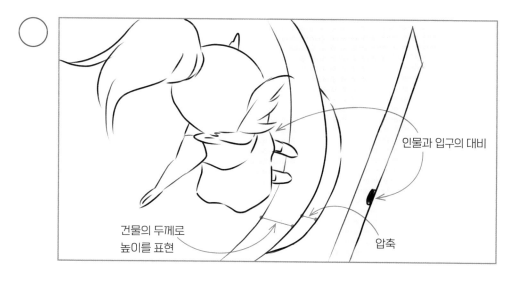

인물과 입구의 대비

건물의 두께로
높이를 표현

압축

인체의 실루엣으로 시선을 유도한다

인체의 형태를 따라 자연스럽게 움직이는 시선 유도를 만들 수 있다.
카메라에 가까운 인물은 실루엣이 선명하면 복잡해 보이므로,
손발의 위치를 알 수 있는 정도로 그린다.

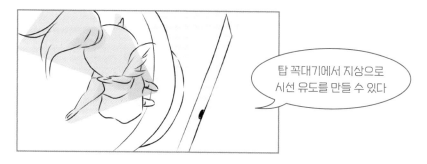

탑 꼭대기에서 지상으로
시선 유도를 만들 수 있다

급수탑 그리는 법

건물의 입체가 그리기 어렵다면, 먼저 정면, 옆면, 윗면을 보면서 전체의 비율을 평면적으로 파악해 보세요.
전체의 높이를 기준으로 탑의 크기와 중심에 무엇이 있는지 등에 주의해서 그려보세요.

건물 전체보다 탑의 윗부분이 너무 크고,
아랫부분과의 균형에 문제가 있다.
입구도 원근을 적용하지 않았다.

건물 본체, 탑의 윗부분, 아랫부분의 균형이 좋고, 원근을 제대로 표현한 예.
사방의 여백이 탑으로 시선을 유도한다.

평면을 이해하고 입체를 그리자

입체는 정면(옆면)+평면으로 나눠서 생각하면 정확합니다.
잘 모를 때는 항상 윗면을 먼저 확인해 보세요.

정면(옆면)　　　＋　　　윗면　　　＝　　　입체

또 다른 시선 유도 방법

지금까지 소개한 방법 이외에도 시선을 유도하는 방법이 몇 가지 더 있습니다.
아래의 예를 참고해서 다양하게 시험해 보세요.

명암

단순하게 명암을 구분하면
시선이 어두운 부분에서 밝은 부분으로 움직인다.

역광

역광에 의한 명암으로
인물로 시선이 가도록 설계한다.

팔(八)자

세로로 긴 물체를 화면 양쪽에 배치하면
중심으로 시선을 유도하기 쉽다.

군중의 빈틈

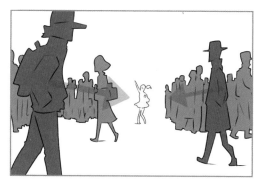

군중을 한 덩어리로 배치하고,
강조하고 싶은 캐릭터 주변에 여백을 만들면
시선을 유도할 수 있다.

사물과 사람을 함께 그린다

건물과 방, 차 등 사람의 사용을 전제로 하는 사물은 전부 사람의 크기를 기준으로 만들어집니다. 따라서 사물과 사람을 함께 그릴 때는 항상 비율을 의식하지 않으면 이상한 그림이 됩니다. 이번에는 이 점에 주의하면서 다양한 사물과 사람을 함께 그려보겠습니다.

오두막 × 사람을 그린다

먼저 오두막(조립식 주택 정도의 크기)의 크기를 파악합니다.

입구(문)는 사람이 출입하기 쉬운 크기입니다.

건물 토대(콘크리트 부분)의 높이는 지면에서 약 30cm~40cm 정도입니다.

건물 자체의 폭과 높이는 다양하지만, 아래의 수치를 기준으로 그리면 오두막처럼 보입니다.

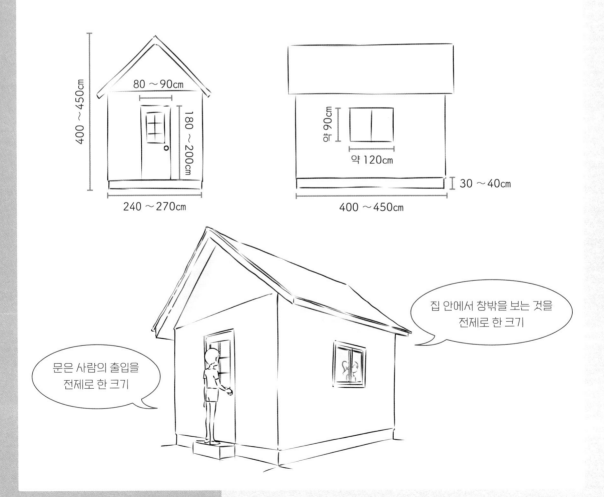

집 안에서 창밖을 보는 것을
전제로 한 크기

문은 사람의 출입을
전제로 한 크기

입체적인 지붕 그리는 법

지붕을 입체로 그리기 전에 평면을 보고 단면이 어떻게 생겼는지 파악하세요
그런 다음에 원근을 적용합니다. 단, 지붕의 두께도 의식해야 합니다.

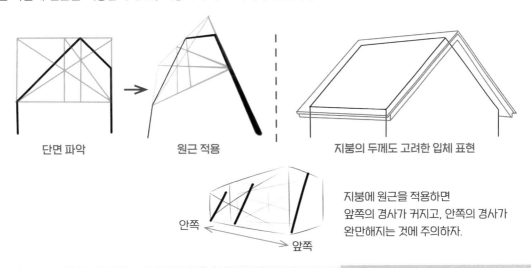

단면 파악　　　　원근 적용　　　　지붕의 두께도 고려한 입체 표현

안쪽　　앞쪽

지붕에 원근을 적용하면
앞쪽의 경사가 커지고, 안쪽의 경사가
완만해지는 것에 주의하자.

옆면을 압축한다

건물의 옆면을 비스듬히 그릴 때는 옆면을 확실하게 압축하고,
입구의 문과 창문이 부자연스럽게 넓어지지 않게 주의해야 합니다.
항상 정면을 의식하면서 원근이 적용되면 어떻게 될지 생각하면서 그려보세요.

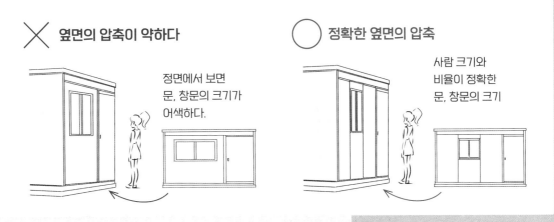

✕ **옆면의 압축이 약하다**

정면에서 보면
문, 창문의 크기가
어색하다.

○ **정확한 옆면의 압축**

사람 크기와
비율이 정확한
문, 창문의 크기

건물의 중량감을 표현한다

건물을 그릴 때는 지면에 지붕을 씌운다는 느낌으로 그리면 중량감이 생깁니다.

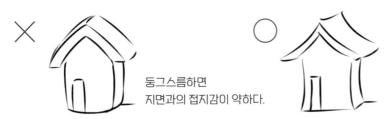

✕ 둥그스름하면
지면과의 접지감이 약하다.

○ 살짝 아래로 휘어진 형태로
접지감이 강해지고,
중량감이 생긴다.

방 × 사람을 그린다

방을 그리기 전에 평면과 단면을 먼저 파악하고, 원근을 적용합니다.
아래의 예는 일반적인 방과 가구의 치수를 정리한 것입니다.
참고하면서 다양한 각도의 방을 그려보세요.

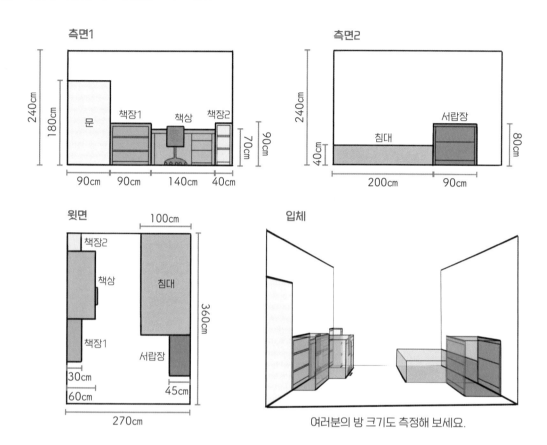

여러분의 방 크기도 측정해 보세요.

방에 사람을 넣어보자

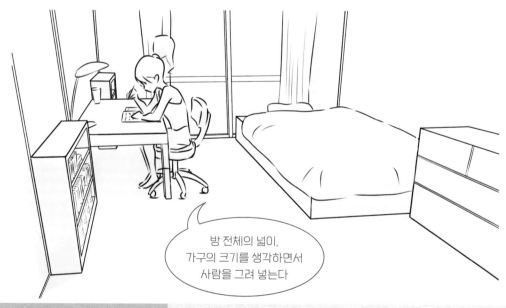

방 전체의 넓이,
가구의 크기를 생각하면서
사람을 그려 넣는다

방을 잘 그리는 요령

왼쪽 페이지의 설정을 따라서 방을 잘 그리는 포인트 3가지를 소개합니다.

① 화각을 생각한다

시점1 방 뒤가 보이는 상태.
영화 등에서 망원으로 찍을 때는
의도적으로 세트를 옮겨서 찍기도 한다.

시점2 책장 앞에서 보면 상당히 가까워서
원근의 차이가 벌어지고 화면 전체가 왜곡된다.

② 책상과 사람의 관계를 생각한다

✕ 책상이 너무 넓고 소품까지 손이 닿지 않는다.

◯ 책상과 소품 등은 사람이 사용하는 것을
전제로 배치한다.

③ 침대와 사람의 관계를 생각한다

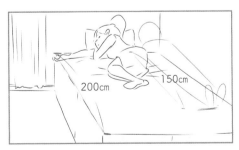

✕ 침대보다 인물이 너무 크다.

◯ 전신이 뻗은 상태에서 침대와 사람의
비율을 확인한 다음에 자세를 정한다.

차 × 사람을 그린다

같은 형태의 차라도 옆에 서 있는 사람의 크기에 따라서 전혀 다른 차가 됩니다.
차의 형태와 세부뿐만 아니라 사람과의 비율을 알아두세요.

사람이 작다

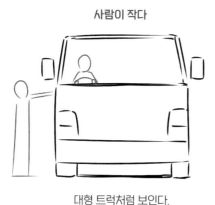

대형 트럭처럼 보인다.

사람이 크다

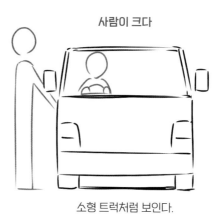

소형 트럭처럼 보인다.

차 그리는 법

아래의 순서를 따라서 차를 그려보세요. 104페이지에서 설명한 의자의 예를 참고해 ①의 단계에서,
차와 떨어져 있는 거리를 생각하면서 알맞게 그립니다.

차→상자로 형태를 잡고 공간에 대강 넣는다
(멀리서 본 원근의 왜곡이 약한 상태).

상자를 잘라내는 형태로 구체화한다.
차 전체와 타이어의 대비도 잊지 않는다.
스포츠카는 타이어가 크고, 경차는 타이어가 작다.

입체인 좌우의 대비를 생각하면서 세부를 그린다.
백미러, 문, 앞 유리는 사람의 크기에 알맞은
비율로 그린다.

가까이서 본 모습

압축으로 안쪽의 타이어가 보이지 않는 등
③과 달라지는 점에 주의하자.

차를 잘 그리는 요령

아래의 또 다른 포인트를 고려해서 그려보세요.

① 차 옆면의 압축

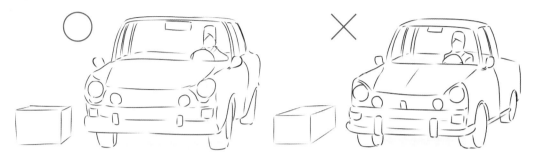

차의 앞과 뒤가 너무 길어지지 않도록 옆면을 압축한다.
상자로 단순하게 생각하면 정확한 형태를 그리기 쉽다.

② 안쪽 타이어의 압축

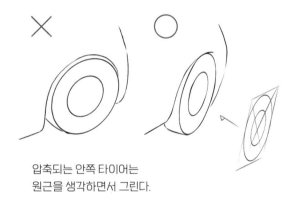

압축되는 안쪽 타이어는
원근을 생각하면서 그린다.

③ 차의 얼굴을 파악한다

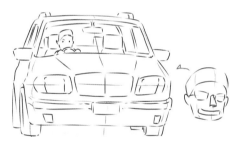

라이트=눈, 범퍼=입처럼 사람의 얼굴이라고
생각하고 그리면 균형을 쉽게 잡을 수 있다.

④ 차의 내부 공간과 사람의 대비

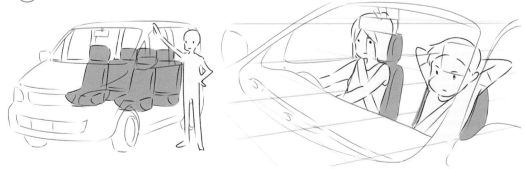

사람이 앉아도 어색하지 않도록 의자의 크기와 내부 공간의 넓이 등
차량의 내부 공간도 사람의 비율을 생각하고 그린다.

나무 × 사람을 그린다

나무는 수령(나무의 나이)과 지형에 따라서 형태가 달라지기 때문에 어렵다고 생각하는데,
사람의 크기를 기준으로 삼으면 형태의 특징을 표현할 수 있습니다.
우리 주변의 나무를 관찰하고, 다양한 나무를 그려보세요.

다양한 나무를 그리는 법

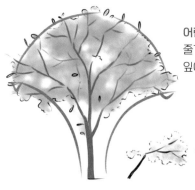

어린나무
줄기, 가지가 가늘고
잎이 적다.

수령 30년 정도
줄기, 가지가 약간
굵고 잎이 많다.

왼쪽의 예는 줄기가 너무 굵고 잎 속에 가지가 어떻게
되어 있는지 알 수 없다. 이미지에만 의존하지 말고
실물을 관찰하고 오른쪽 그림처럼 구분되게 그리자.

사람과 함께 그려서 구분하자

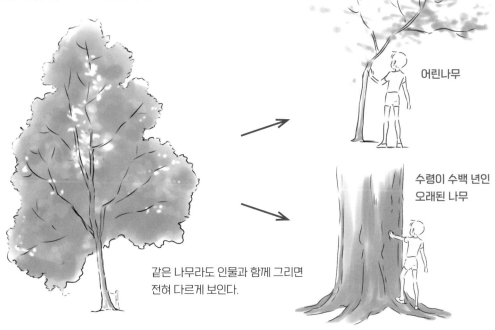

어린나무

수령이 수백 년인
오래된 나무

같은 나무라도 인물과 함께 그리면
전혀 다르게 보인다.

나무를 잘 그리는 요령

나무를 자연스럽게 그리려면 아래의 2가지 점에 특히 주의해야 합니다.

① 좌우대칭이 되지 않게 그린다

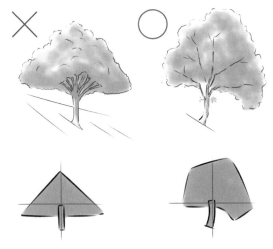

자연계에서는 좌우대칭으로 자라는 나무는 존재하지 않기 때문에, 좌우를 다르게 그리면 자연스럽게 보인다. 그림처럼 단순한 형태로 바꿔보면 이해하기 쉽다.

② 줄기, 가지의 입체를 파악한다

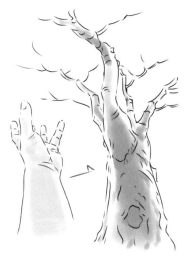

나무를 입체로 보이게 그리려면 자신의 손을 줄기와 가지라고 생각하고, 앞쪽의 가지와 안쪽 사이의 공간 등을 고려하면 좋다.

나무의 형태에 따른 표현

나무의 형태를 바꾸면 다양한 표현이 가능합니다.
그리고 싶은 이미지에 따라서 구분해서 사용해 보세요.

둥그스름한 형태. 활엽수의 따뜻함, 즐거운 분위기, 동화 속 같은 이미지

버드나무와 같은 형태.
유령을 연상시키는 불길한 이미지

뾰족뾰족한 형태. 침엽수의 추위와 혹독한 기후 등이 떠오른다.

마른 나무의 형태.
황량하고 외로운 이미지

공간 표현과
레이아웃

'공간 비트'로
자유롭게
공간을 그린다

'공간 비트'란 제가 만든 단어입니다. 일정한 크기의 사물을 안쪽으로 향하는 비트에 배치해 공간을 만드는 방법을 말합니다. 공간 비트로 그리면 투시도법에 의지하지 않고 자유롭게 공간을 만들 수 있습니다. 투시도법과의 차이를 포함해 공간 비트의 원리를 기본부터 배워보겠습니다.

공간 비트로 그리기 전에 필요한 기초

평면을 그린다

예를 들어 전봇대처럼 같은 크기의 사물이 화면 안쪽으로 늘어선 장면을 그릴 때,
왼쪽 그림처럼 대각선의 교차점을 정하면 원근에 어긋나지 않게 연속되는 공간을 그릴 수 있다.
이것은 오른쪽 그림처럼 소실점으로 향하는 투시안내선을 활용한 「1점 투시도법」의 원리와 같다.

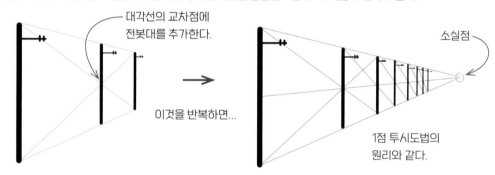

대각선의 교차점에
전봇대를 추가한다.

소실점

이것을 반복하면...

1점 투시도법의
원리와 같다.

곡면을 그린다

정면 옆

선이 적다 = 급하다

선이 많다 = 완만하다

요철이 있는 곡면의 벽

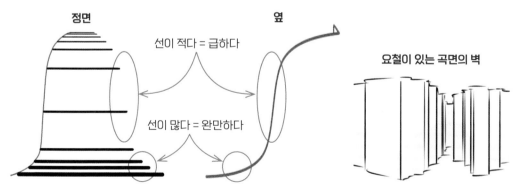

공간 비트에서는 선의 밀도(간격 차이)로 곡면을 표현할 수 있다.
곡면을 투시도법으로 그릴 때는 여러 개의 소실점이 필요하다.
벽면과 스커트의 입체(49페이지)를 그릴 때도 응용할 수 있다.

공간 비트로 그린다

공간 비트를 사용해 인물이 있는 공간을 그려보세요.
아래의 3가지 순서도 나양한 공간을 자유롭게 그릴 수 있습니다.

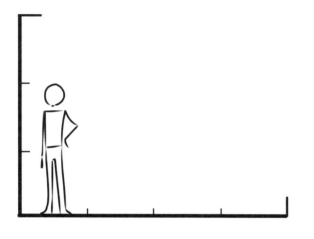

① 단면을 하나 그린다.

벽과 바닥, 도로와 전봇대 등
두 변을 인물의 크기를 비교하면서
ㄴ자 단면을 하나 그린다.

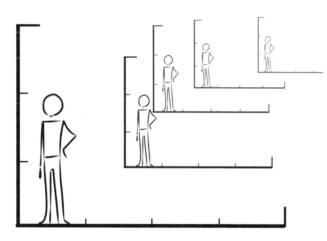

② 단면을 안쪽으로 나열한다.

①에서 그린 단면을 나열한다.
안쪽으로 갈수록 작게 배치한다.

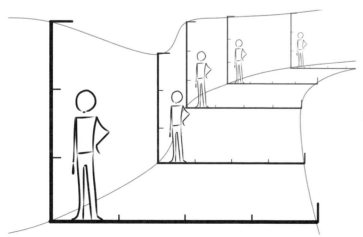

③ 선으로 연결한다.

②에서 그린 단면의 가장자리를
선으로 연결하면 인물을 기본으로
한 공간을 만들 수 있다.

인물을 중심으로 배치한다

공간 비트를 사용하면 인물의 움직임을 기본으로 레이아웃을 만들 수 있는데, 투시도법과 가장 큰 차이점입니다.
아래의 그림 두 가지를 비교해 보세요.

투시도법(원근이 우선)으로 그린 장면

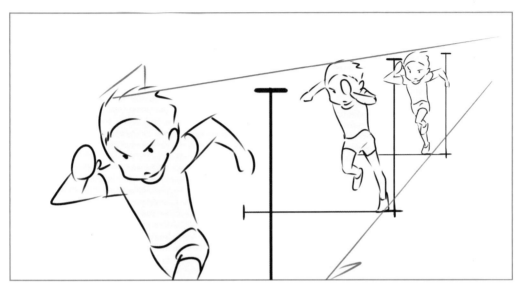

소실점으로 향하는 투시안내선을 기준으로 인물을 배치하면
직선적이고 밋밋한 움직임이 된다.

공간 비트(사람이 우선)로 그린 장면

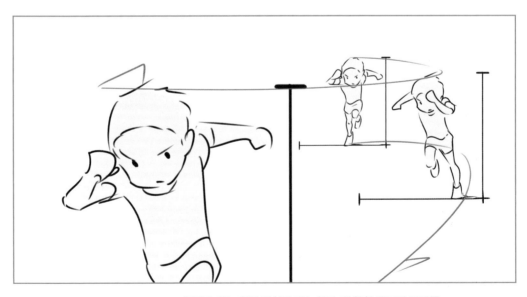

안정감 있는 인물 배치가 가능하고, 다양한 궤도로 공간을
설계할 수 있어 움직임에 생동감이 느껴진다.

공간의 단면을 만든다

복도와 통로 등 상하좌우에 바닥, 벽, 천장이 있는 공간은
사각의 단면을 기본으로 한 공간 비트를 그립니다.

투시도법+공간 비트로 그린 장면

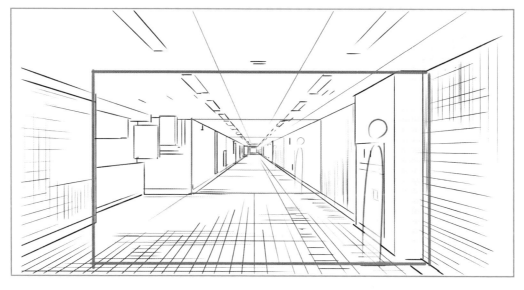

같은 단면이 공간이라면 일정한 사각을 안쪽까지 반복해서 그린다.
인물의 대비를 확인하면서 사각의 가로세로 비율이 무너지지 않도록 주의한다.

공간 비트로 그리기 쉬운 장면

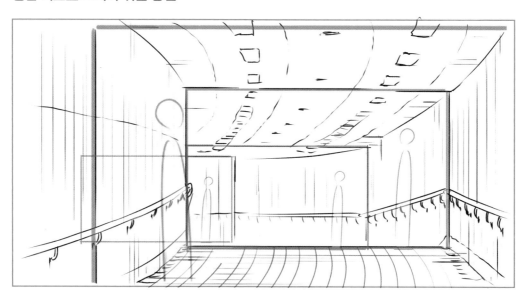

공간 비트는 '인물 중심'인 단면으로 공간을 만드는 만큼,
오르막이나 내리막, 커브 등의 표현이 가능하다.

길과 사람을 그린다

차는 사람이 타는 것, 그리고 차도는 차가 지나는 길이라고 생각하면, 차도도 사람이
사용한다고 볼 수 있습니다. 일단 단면 상태로 사람과 도로의 비율을 정확하게 파악하고,
129페이지의 순서를 참고하여 화면 안쪽으로 공간 비트를 세웁니다.

① **단면을 그린다** 신호등과 표지판 등을 기준으로 사람과 도로의 비율을 조절한다.

② **겹친다** 단면을 위치를 조절하면서 앞쪽과 안쪽으로 배치한다.

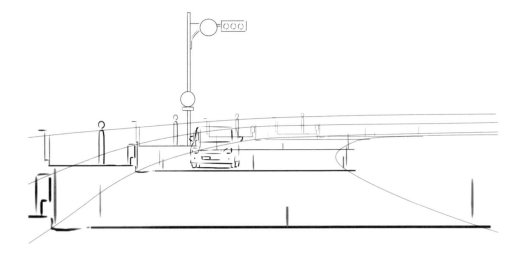

③ 세부를 그려서 빈 공간을 채운다　②에서 나열한 단면 사이를 새우면 완성이다.

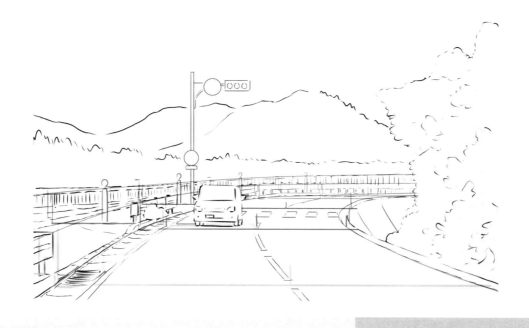

도로를 잘 그리는 요령

중앙선의 위치에 주의한다

 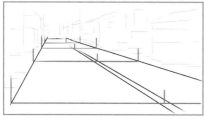　　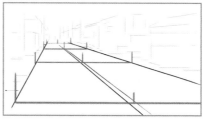

중앙선이 길의 중앙에서 벗어난 상태.
투시도법의 안내선을 지나치게 의식한 나머지
가로 폭을 잘못 잡은 예

단면을 일정한 간격으로 안쪽으로
나열해서 그린다(131페이지 참조).

도로 폭을 유지한다

원근을 고려하지 않아,
도로의 폭이 일정하지 않다.

정면과 옆면으로 원근의 압축을
생각하면서 그린다.

거리와 사람을 그린다

거리를 그릴 때도 사람의 크기를 기준으로 비율을 정확하게 파악해야 합니다.
건물, 전봇대, 간판, 셔터, 에어컨 실외기 등, 크기가 일정하고 비율을 조절하는 데
쓸 수 있는 도구는 많습니다.

① **대강 공간을 나눈다** 하늘, 건물, 길 등을 대강 나눈다.
이 단계에서 전체의 구성, 시선 유도를 생각한다.

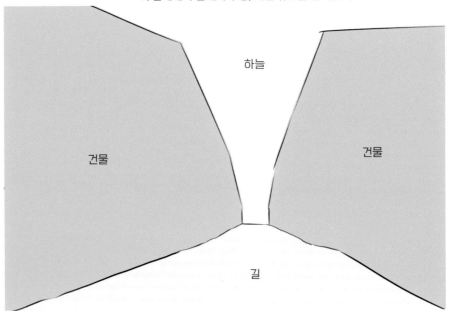

② **겹친다** 건물과 사람의 높이, 좌우의 크기가 일정하도록 조절한다.

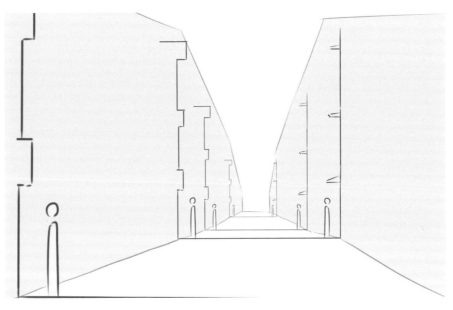

③ 세부를 그려서 공간을 채운다　②에서 나열한 단면 사이를 새우면 완성이다.

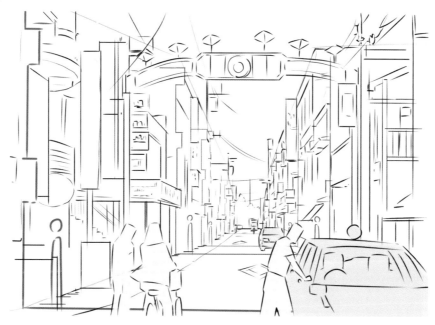

거리를 잘 그리는 요령

옆면을 압축한다

 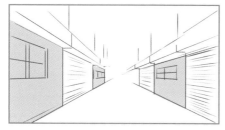

보이지 않는 벽면과 창이 너무 넓다.

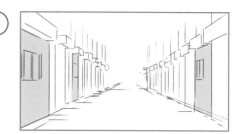

길 중앙에 서 있으면 3칸 뒤의 옆면은
보이지 않고 단면이 확실하게 보인다.

좌우 건물을 같은 크기로 그린다

 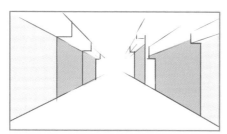

투시도법의 안내선에 너무 얽매여서
좌우 크기가 제각각인 예다.

 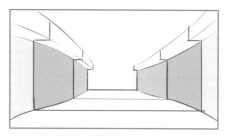

같은 간격의 레이어로
좌우 크기가 일치하도록 그린다.

자연과 사람을 그린다

자연계에는 크기가 일정한 것은 없다고 생각합니다. 하지만 원시림이 아닌 이상, 우리 주변의 야산 등은
인공림과 논두렁처럼 어떤 형태로든 사람의 손으로 만들어졌고, 비슷한 수령의 나무가 밀집되어 있습니다.
이런 식물과 사람의 대비를 이용하면 자연도 공간 비트로 그릴 수 있습니다.

① 단면을 그린다　　나무와 사람, 풀과 사람의 대비를 의식하면서 논두렁의 폭
　　　　　　　　　　　(소형 트럭이 통과할 수 있을 정도)을 기준으로 단면을 그린다.

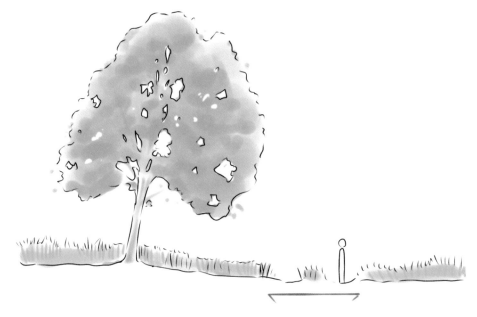

② 겹친다　　①의 단면을 확대, 축소하면서 겹친다. 이때 인물을 어디에 배치할지 생각하면서 그린다.
　　　　　　색의 농담과 흐림으로 원근을 표현한다.

③ 세부를 그려서 공간을 채운다　②에서 나열한 단면 사이를 채우면 완성이다.

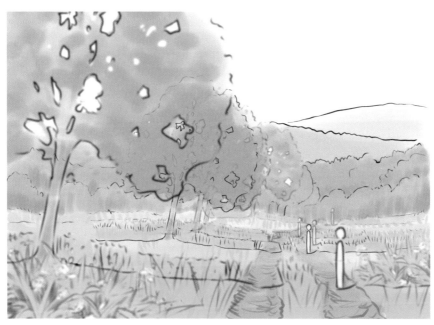

자연을 잘 그리는 요령

1. 공간의 바톤 터치

풀이 보이지 않을 정도로 작아지면,
대비의 기준을 큰 나무로 변경한다.

2. 산의 원근감

산의 실루엣과 나무의 뾰족뾰족한 형태는
가까울수록 복잡하고, 멀수록 직선적이다.

3. 풀꽃의 원근감

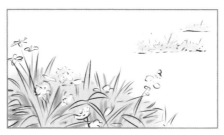

가까운 풀꽃은 입체로 다양한 각도에서 본
형태이므로, 안쪽은 평면의 실루엣으로 그린다.

부록
첨삭한 예제로 복습하자

이번에는 저자가 주최한 워크숍의 첨삭 결과를 몇 가지 소개합
니다. 페이지 상단은 참가자의 작품, 하단은 저자의 첨삭입니다.
지금까지 설명한 내용을 기준으로 개선이 필요한 포인트도 함께
게재했으니, 꼭 비교해 보세요.

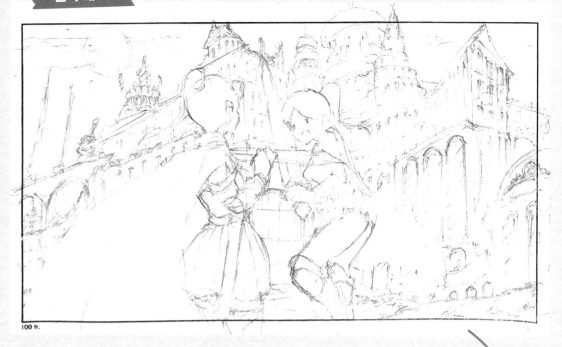

100 fr.

메인 인물(특히 얼굴)을 약간 아래에 배치하고
공백을 활용한 레이아웃으로 구성하면 건물의 형태가 선명해집니다.
두 인물의 크기를 다르게 하면 원근감이 생기고,
계단으로 방향을 나타내면 시선을 유도할 수 있습니다.
이러면 무엇을 표현하고 싶은 그림인지 쉽게 알 수 있습니다.

첨삭 예·2

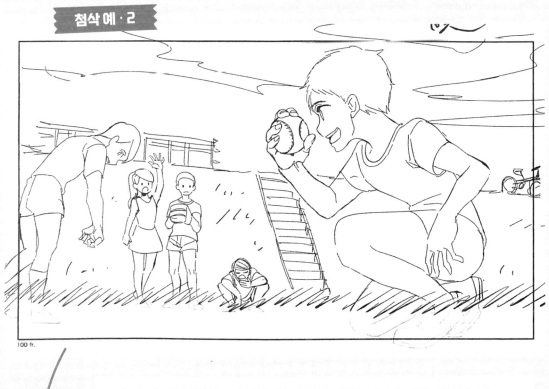

100 fr.

앞쪽에 있는 인물의 시선으로 본 주관적인 그림이라면 광각(112페이지) 표현을 쓰면 좋습니다.
앞쪽의 풀은 더 높게, 안쪽의 사람과 제방은 약간 작게 그립니다.
로우앵글로 그리면 효과적입니다.
하늘은 더 넓게 보여주고, 그 공간에 공을 배치하면 시선을 유도할 수 있고,
'공 찾았어!'라고 외치는 듯한 표현이 됩니다.

100 fr.

상황의 더 명확해지도록 방 전체가 보이게 구도를 바꾸는 것도 한 가지 방법입니다.
바닥에 흩어진 잔해 등은 일일이 그리지 않고, 화면 앞쪽은 명확하게,
안쪽은 대강 그리면 표현하기 쉽습니다.
의도적으로 인물의 표정을 보여주지 않는 것으로 주변 상황으로 시선이 가고,
인물의 시점으로 감정이입이 가능합니다.

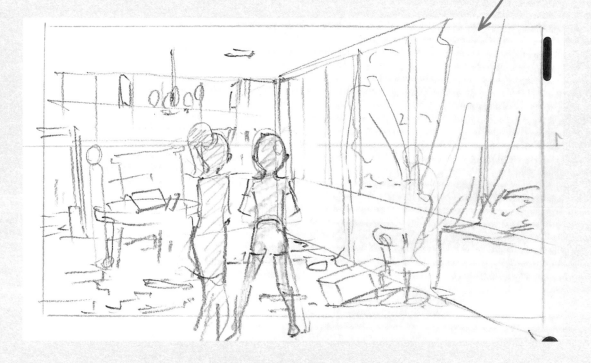

첨삭 예·4

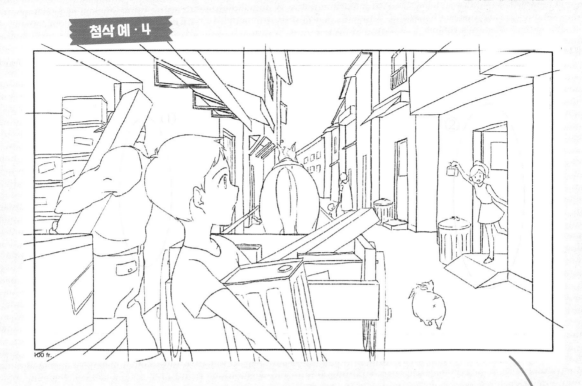

여자가 남자를 부르는 장면이므로 남자의 얼굴은 이미 안쪽을 보고 있을 것입니다.
그러면 두 사람의 시선이 만납니다(110페이지 참조).
왼쪽의 인물과 남자의 실루엣은 겹치지 않는 편이
두 사람의 관계를 상상하게 만들기 쉽습니다(위 ①).
건물 옆면(여자가 서 있는 입구, 위 ②)과 마차의 접지면은 잊지 않고 압축합니다.

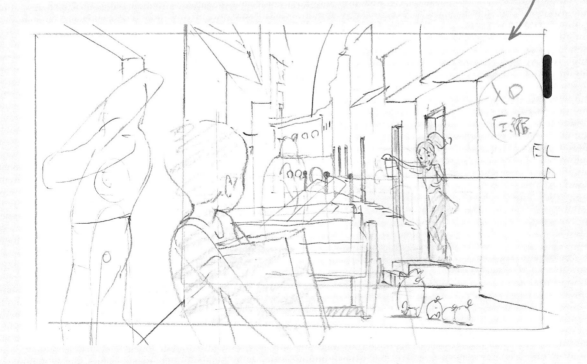

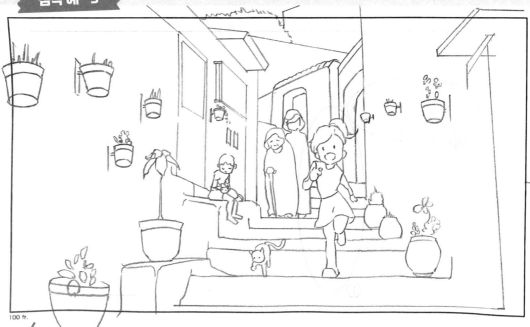

100 fr.

계단 등을 뛰어 내려갈 때, 몸은 곧은 직선이 아니라 앞으로 약간 기울입니다(위 ①)(83페이지 참조).
벽면의 화분은(균일한 간격이라면) 안쪽으로 갈수록 간격을 좁혀서 그리면 깊이를 표현할 수 있습니다.
화분 밑면의 압축도 의식해야 합니다(위 ②).
계단은 눈높이보다도 낮으면 바닥(계단의 윗면)이 보이고,
눈높이보다 위에 있으면 바닥이 보이지 않게 그려서 깊이를 표현합니다.

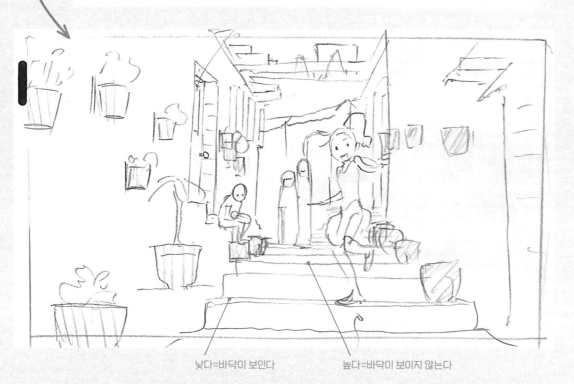

낮다=바닥이 보인다 높다=바닥이 보이지 않는다

첨삭 예 · 6

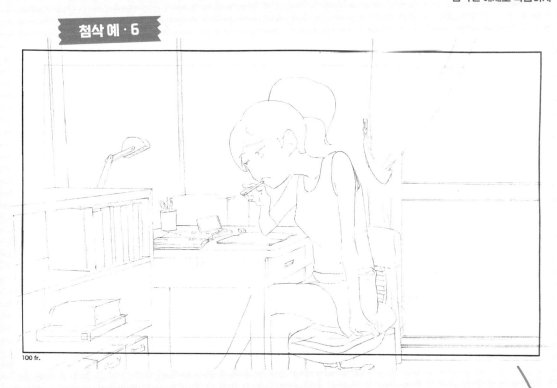

위의 그림에서는 책상과 비교하면 노트가 너무 커 보입니다(위 ①).
책상과 주변의 물건은 사람과 비교하면서 정확한 크기로 그려야 합니다.
엉덩이는 의자의 좌판과 닿은 부분이 납작해지는 것을 잊지 마세요(위 ②)(102페이지 참조).
자연스러운 자세로 의자에 앉으면 새우등처럼 약간 구부러집니다(107페이지 참조).

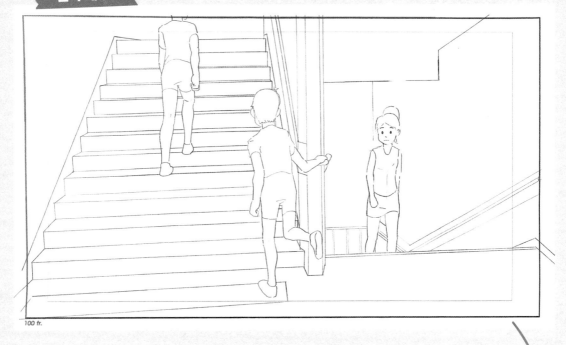

먼저 계단의 단면을 확실하게 이해한 다음에 위아래 계단의 단면 크기를 적절하게 조절해야 합니다.
시점 위치에서 위아래 계단까지의 거리를 옆에서 본 그림으로 이해하고, 거리를 표현합니다.
손잡이와 계단도 사람의 크기를 기준으로 어색해 보이지 않게 그립니다.

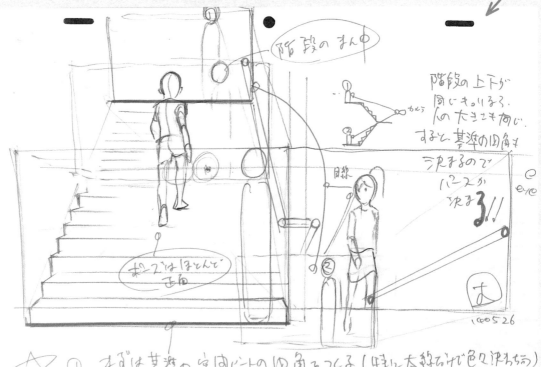

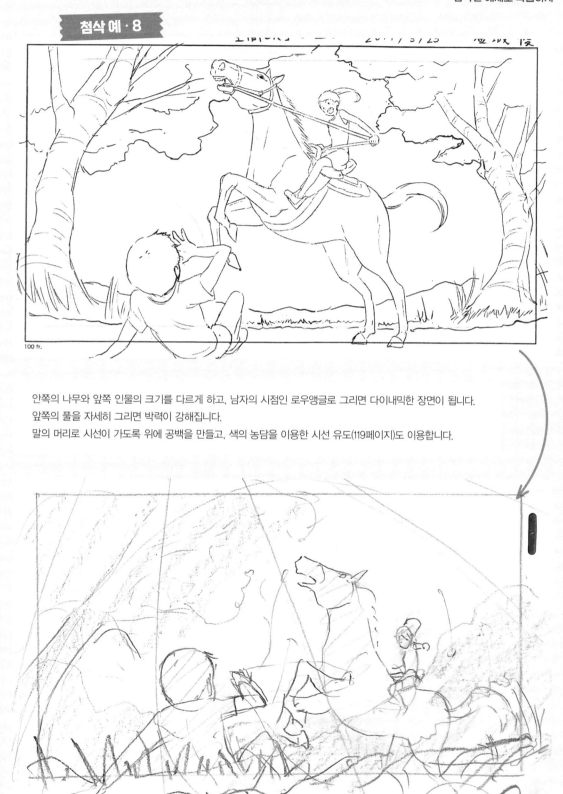

안쪽의 나무와 앞쪽 인물의 크기를 다르게 하고, 남자의 시점인 로우앵글로 그리면 다이내믹한 장면이 됩니다.
앞쪽의 풀을 자세히 그리면 박력이 강해집니다.
말의 머리로 시선이 가도록 위에 공백을 만들고, 색의 농담을 이용한 시선 유도(119페이지)도 이용합니다.

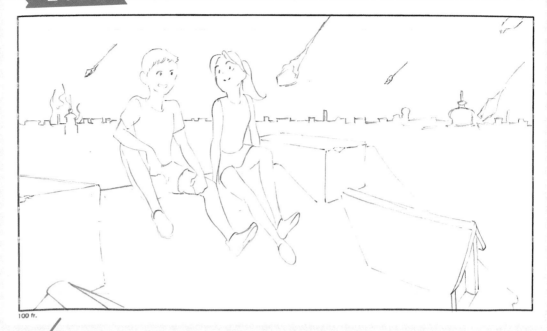

100 fr.

'지구가 멸망하기 직전'을 표현한 것이라면 좀 더 비장함이 느껴지도록 그려보세요.
의도적으로 표정을 보여주지 않으면, 보는 사람은 최적의 표정을 상상하게 됩니다.
두 사람이 그림의 메인이 되도록 화면의 중심에 배치합니다.
건물과 물보라 등의 효과도 시선 유도에 쓸 수 있습니다.

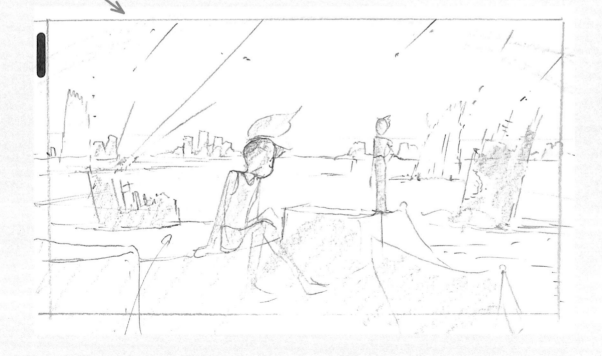

첨삭 예 · 10

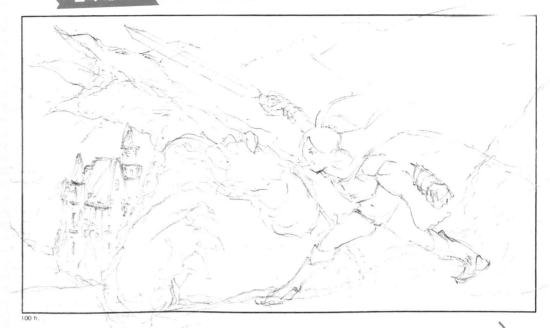

100 fr.

'적에게 맞서는 주인공'이라는 설정이 명확해지도록 배치해 보세요.
불 효과는 어떤 형태로도 바꿀 수 있어서 시선 유도에도 이용할 수 있습니다.
목적지인 성을 화면 중심에 두고, 적이 가로막고 있는 것처럼 표현해 보세요.

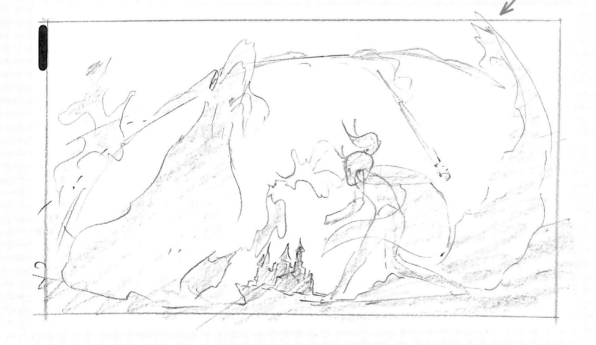

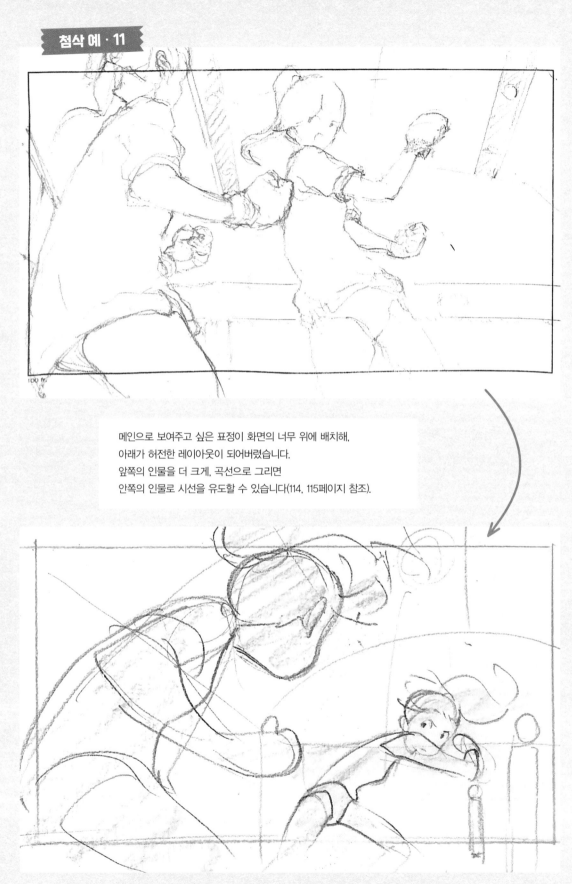

메인으로 보여주고 싶은 표정이 화면의 너무 위에 배치해,
아래가 허전한 레이아웃이 되어버렸습니다.
앞쪽의 인물을 더 크게, 곡선으로 그리면
안쪽의 인물로 시선을 유도할 수 있습니다(114, 115페이지 참조).

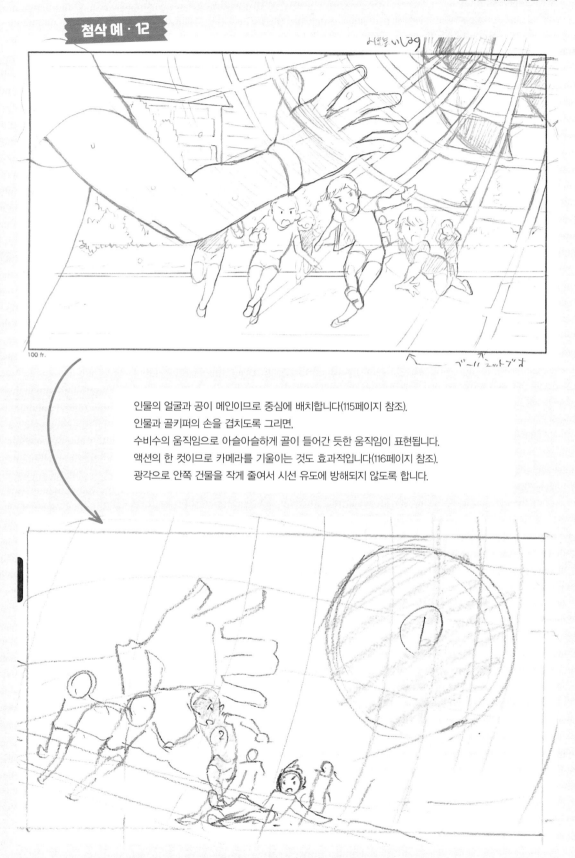

인물의 얼굴과 공이 메인이므로 중심에 배치합니다(115페이지 참조).
인물과 골키퍼의 손을 겹치도록 그리면,
수비수의 움직임으로 아슬아슬하게 골이 들어간 듯한 움직임이 표현됩니다.
액션의 한 컷이므로 카메라를 기울이는 것도 효과적입니다(116페이지 참조).
광각으로 안쪽 건물을 작게 줄여서 시선 유도에 방해되지 않도록 합니다.

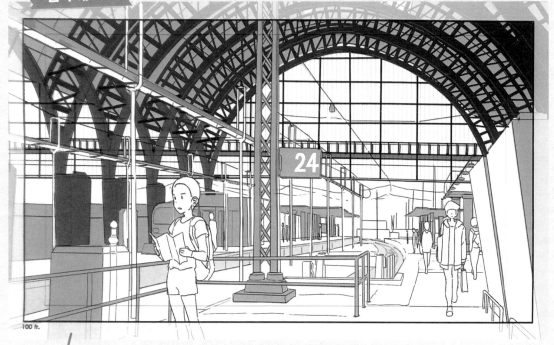

100 fr.

치밀하게 그린 배경으로 높은 실력을 엿볼 수 있습니다.
또한, 분위기를 연출하려면 인물을 크게 그리고, 몸의 방향을 바꿔서 무엇을 찾거나
혹은 길을 잃은 듯한 장면을 연출해 보세요.
시선의 끝에 공간을 만들면 매끄럽게 시선을 유도할 수 있습니다.

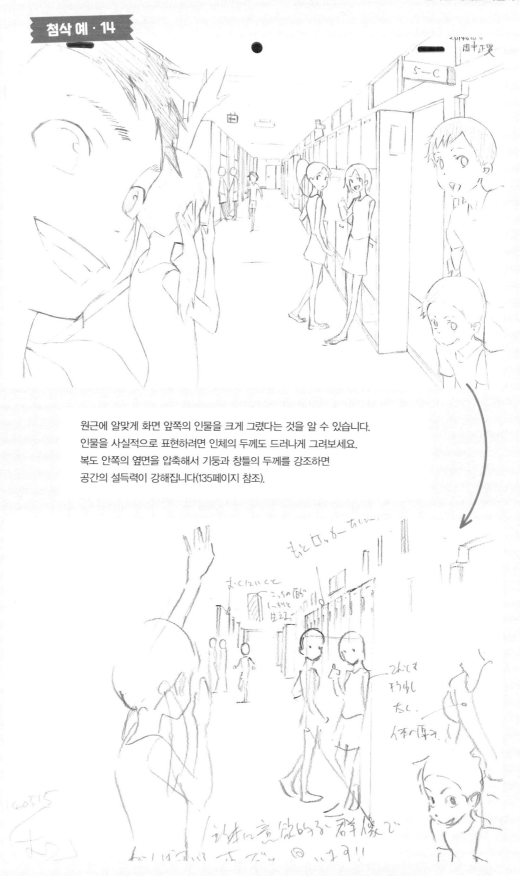

첨삭 예 · 14

원근에 알맞게 화면 앞쪽의 인물을 크게 그렸다는 것을 알 수 있습니다.
인물을 사실적으로 표현하려면 인체의 두께도 드러나게 그려보세요.
복도 안쪽의 옆면을 압축해서 기둥과 창틀의 두께를 강조하면
공간의 설득력이 강해집니다(135페이지 참조).

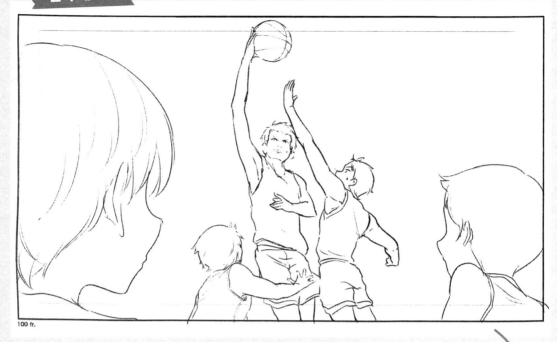

100 fr.

메인으로 보여주고 싶은 것은 공과 사람입니다. 허리 아래는 우선순위가 낮으니
프레임을 좀 더 올려보세요. 농구하는 것을 확실하게 알 수 있도록
골대를 약간 로우앵글로 그리면, 골대 주변으로 시선을 유도할 수 있습니다.

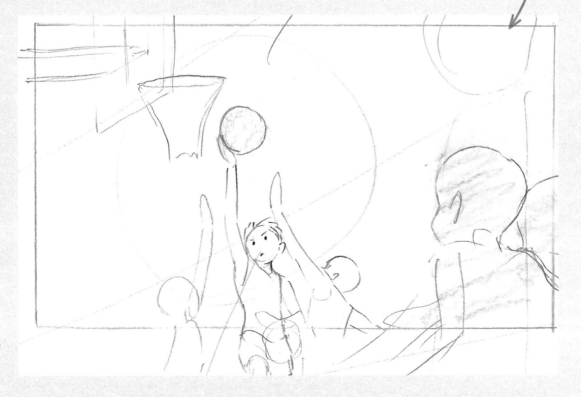

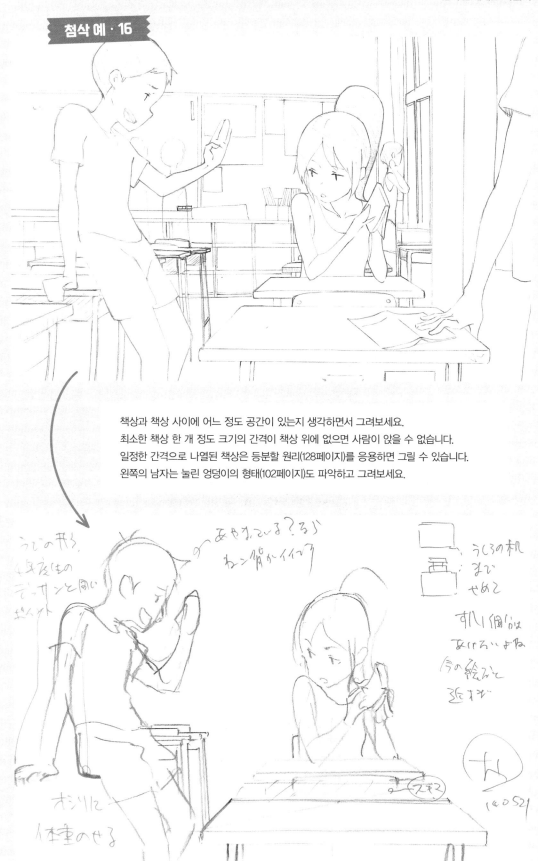

첨삭 예 · 16

책상과 책상 사이에 어느 정도 공간이 있는지 생각하면서 그려보세요.
최소한 책상 한 개 정도 크기의 간격이 책상 위에 없으면 사람이 앉을 수 없습니다.
일정한 간격으로 나열된 책상은 등분할 원리(128페이지)를 응용하면 그릴 수 있습니다.
왼쪽의 남자는 눌린 엉덩이의 형태(102페이지)도 파악하고 그려보세요.

협력 : 키무라 아츠미 / 카네시로 유우 / 타나카 마사아키 / 노노가키 케이타 / 후유노@who_u_no / 미야자키 아츠시 / 메-스케

니지노 콘키스타도르 네모토 나기 참전!
「3차원 아이돌을 2차원 캐릭터로 변신시키는 방법」

기본적인 얼굴, 몸 그리는 법부터 간략화하는 방법
까지 보기만 해도 그릴 수 있는 이 책만의 특별 수업!

「노래하며 그림도 그리는 아이돌」을 목표로 하는 네모토 나기와 저자인
무로이 야스오가 함께 하는 꿈의 공연!
지면만으로는 전할 수 없었던 테크닉을 영상으로 공개합니다!

1 시간째 「얼굴을 보고 그리자!」

세부에 얽매이지 않고
그리는 것이 포인트입니다!

2 시간째 「전신을 사용해 '생동감 넘치는 아이돌 자세'를 그려보자!」

생동감 넘치는 포즈는
실루엣이 중요!

3 시간째 「색을 칠해보자!」

음영의 방향에 주의해서,
적당히 색을 칠하자!

네모토 나기(니지노 콘키스타도르) 프로필

닉네임	:	네모
소속	:	일러스트레이터 팀
생년월일	:	1999. 03. 15
출신지	:	이바라키현 미토시
신장	:	150cm
혈액형	:	B
취미	:	그림 그리는 것, 카메라, 산책
특기	:	포복 전진
매력 포인트	:	R.S.B(레인보우스텝 보브)
Twitter	:	@nemoto_nagi
pixiv	:	11797412

니지노 콘키스타도르
성우, 일러스트, 코스프레, 안무 등
다양한 분야에 도전하는 아이돌을 육성하는 pixiv '츠쿠돌! 프로젝트'.
'매일 축제!'를 테마로 아이돌뿐만 아니라 창작자로도 활동,
두근두근&설렘을 만들어 내는 유닛.

저자 프로필

무로이 야스오(室井康雄)

애니메이터. 1981년 출생. 중앙대학 졸업 후 스튜디오 지부리에 입사. 퇴사 후 『나루토』,
『에반게리온 신극장판 : 파, Q』 등의 작품을 거쳐, 『전뇌 코일』의 여러 회에 참가하는 등 활약.
그 후 콘티, 연출에도 참여. 현재는 '사설 애니메이션 학원'을 설립하고, 원생을 지도하는 한편,
YouTube, Twitter 등에 노하우를 공개. 다양한 분야의 많은 사용자에게 인기가 높다.

주요 참가 작품(동화, 원화, 작화감독, 연출, 그림 콘티)

『게드 전기』, 『NARUTO』, 『우리들은』, 『천원돌파 그렌라간』, 『전뇌 코일』, 『에반게리온 신극장
판 : 파, Q』, 『도라에몽 노비타의 인어대해전』, 『마루 밑 아리에티』, 『어느 마술의 금서목록 Ⅱ』,
『작안의 샤나』, 『어느 마술의 초전자포S』, 『은수저』, 『신격 바하무트 GENESIS』 외 다수.

DVD와 함께하는 가장 빠르게 무엇이든 그릴 수 있는

애니메이션 캐릭터
작화 기술

1판 1쇄 발행 2019년 3월 8일
1판 12쇄 발행 2024년 12월 18일

저 자 무로이 야스오

번 역 김재훈

발행인 김길수

발행처 ㈜영진닷컴

주 소 (우)08512 서울시 금천구 디지털로9길 32 갑을그레이트밸리 B동 10F

등 록 2007. 4. 27. 제16-4189호

ISBN 978-89-314-5971-5

YoungJin.com **Y.**
영진닷컴